畫

李梅樹

Li Mei-Shu

夢想的基石

推薦序

漫畫裡的憨樹精神

李梅樹紀念館館長 —— 李景光

李梅樹是臺灣藝術文化的領航者，李梅樹的外號「憨樹」，一生為人正直，「憨樹」自其個性憨厚，而且不求回報地不斷付出，在藝術創作、藝術教育、為民服務，有著極大的貢獻。

一直以來，李梅樹的歷史傳記並不適合改編成故事文本，因為沒有任何一位一定的故事敘事。

劇中主角能如同「憨樹」永遠不求回報，這也是此次漫畫化最大的挑戰。與漫畫團隊的計畫主持人羅禾淋教授討論後，考量漫畫篇幅有限，最後漫畫決定採用「七分寫實三分虛構」的方式，對於李梅樹的故事進行必要的改編，以期符合現代漫畫讀者的閱讀習慣，並使漫畫文體有

二〇一九年出版的第一集《漫畫李梅樹：清水祖師廟緣起》，不論在藝術界或漫畫界都獲得廣大的迴響，讓「憨樹」的故事可以讓不同年齡的閱聽人接受。

第二集以「李梅樹赴日之決心」為主題，引導出李梅樹與劉清港之間深厚的兄弟之情，也帶出李梅樹在那個時代的藝術成就、藝術教育與為民服務的熱血之心。

透過漫畫的「引子」挑起閱聽人的興趣，若閱聽人對故事有興趣，可以參考「李梅樹紀念館」的網站，進行漫畫以外的延伸閱讀。非常感謝漫畫家咖哩東與遠足文化，以漫畫推廣李梅樹的精神，也感謝文化部提供這兩集出版計畫的補助，相信李梅樹的「憨樹精神」，一定可透過漫畫化，快速而廣泛地傳達

繼續在臺灣這塊土地上發光發亮。

給不同年齡的閱聽人，讓李梅樹的精神

計畫序

李梅樹與劉清港——
亦兄亦父亦知己的藝術之路

計畫主持人——

羅禾淋

李　梅樹漫畫計畫順利來到了第二集，在第一集先交代李梅樹生平故事壯年時期的「修建三峽祖師廟」的故事，原因在於三峽祖師廟正是舊稱三角湧地區的三峽最重要的信仰中心，故事能在第一集就讓李梅樹與三峽緊密的連結，因此漫畫李梅樹希望透過李梅樹的生平故事，延伸出三峽在那個年代的人、事、物。

如果祖師廟是三峽當地的精神照護中心，那麼第二集所選擇的「保和醫院」就是三峽當地的身體照護中心，當然保和醫院與李梅樹沒有太直接的關係，但其醫院的創辦人與李梅樹的兄長劉清港（從母姓），影響李梅樹一生並且讓李梅樹踏上藝術之路最重要的推手，於是第二集便以「劉清港」為主軸來安排故事。

劉清港的故事

保和醫院的靈魂人物劉清港醫生，是李梅樹的兄長，也是支助李梅樹留學最重要的推手。他所創辦的保和醫院是當時唯一的西醫院，對於三峽來說，劉清港是一位在地方上有聲望的名醫，但因為劉清港的家屬大都不在臺灣，也沒有如李梅樹紀念館類似的非營利組織可推動研究，因此劉清港相關資料甚少，只能查到二○一八年有一次的紀念特展，相關的研究論文。

雖然有一張李梅樹繪劉清港的畫像，但鮮有劉清港本人的相關研究，因此只能在訪談李梅樹家屬時，間接得知關於劉清港的故事，包括李梅樹隨身帶著一張劉清港的相片，並且永遠放在心口的

口袋中，可見兩兄弟感情之深厚。李梅樹在相關文獻與自述中曾提到：「父親死時我不會煩惱，但大哥死時，我差一點就死了。」由此可知劉清港在李梅樹心中的重要地位，也是第二集決定講述李梅樹與劉清港的關鍵，希望透過漫畫記錄這位重要的名醫，以及他如何影響李梅樹的藝術之路。

李梅樹的藝術之路

在第二集的劇情裡，以李梅樹生平最大的轉折點——赴日進修——為這集故事劇情的主軸，並以赴日事件帶出劉清港如何的支持李梅樹追尋夢想，讓他安心赴日專研藝術創作。本集同時帶出李梅樹對藝術的堅持，雖然當時他有穩定教職工作，也有妻小，但仍為了藝術

的狂熱，下定決心赴日考取東京美術學校，精進自己的繪畫技巧。

在當時的時空背景下，這種決心是非常困難的，由於李梅樹有其兄劉清港作為最大的後盾，而且劉清港在家族裡和地方上都扮演意見領袖的角色，因此劉清港支持李梅樹的決定，大家都無異議，可知劉清港對於李梅樹的藝術之路，扮演著極重要的關鍵角色，讓李梅樹可以無後顧之憂地在日本求學。

亦兄亦父亦知己

雖然李梅樹在孩童時期就已展現其繪畫的天分，但其父李金印一直希望兩兄弟，一位從醫、一位從政。李金印期望李梅樹未來可以從政，而李梅樹走上藝術的道路，其父雖不反對，但不支持，而其兄劉清港一路都支持李梅樹藝術創作。劉清港涉略書法與繪畫，對於藝術的熱愛不僅止於視覺藝術，也非常喜歡表演藝術的音樂演奏，他是家族中少數全力支持李梅樹創作的人。李金印與李梅樹年紀相差甚大，劉清港代父職照顧著李梅樹，對李梅樹來說，劉清港亦兄亦父亦知己，因此本篇漫畫刻意的以雙主角的方式，既描繪劉清港在李梅樹的兄弟情，也強調劉清港在李梅樹的選擇上扮演著指引其藝術之路的推手。

漫畫李梅樹的精神

《漫畫李梅樹》並非貼近史實的歷史漫畫，而是希望透過漫畫，喚醒一個被遺忘的人、事、物，讓漫畫達到教育的目的。因此，劉清港在沒有任何直系家屬的口述文獻，也沒有任何研究資料的情況下，單純只透過李梅樹的家屬來補充，在史實上一定會有落差。然而，

漫畫要傳達的是劉清港的精神，與李梅樹對於藝術的堅持，所描述的並非當時的劉清港史料，而是一位影響李梅樹一生最重要的知己，以及兩兄弟之間的情誼。希望這集《漫畫李梅樹》讓更多大眾瞭解劉清港醫生的故事。

李梅樹自畫像

COMIC

漫畫 李梅樹

Li Mei-Shu
夢想的基石

目 錄

推薦序
漫畫裡的憨樹精神 ……………………… 002

計畫序
李梅樹與劉清港——
亦兄亦父亦知己的藝術之路 ……………… 004

第一章
「畫圖的意義。」
⋯⋯⋯⋯⋯⋯⋯⋯⋯⋯⋯
010

第二章
「決心與實力。」
⋯⋯⋯⋯⋯⋯⋯⋯⋯⋯⋯
038

第三章
「一定不會辜負你的期望。」
⋯⋯⋯⋯⋯⋯⋯⋯⋯⋯⋯
066

卷末企畫
「醫」與「藝」的共通性——
談劉清港與李梅樹的社會使命
⋯⋯⋯⋯⋯⋯⋯⋯⋯⋯⋯
096

創作幕後——從歷史記錄到漫畫改編
⋯⋯⋯⋯⋯⋯⋯⋯⋯⋯⋯
118

※ 漫畫內部分實際藝術畫作由漫畫家模擬上色。

第一章 「畫圖的意義。」

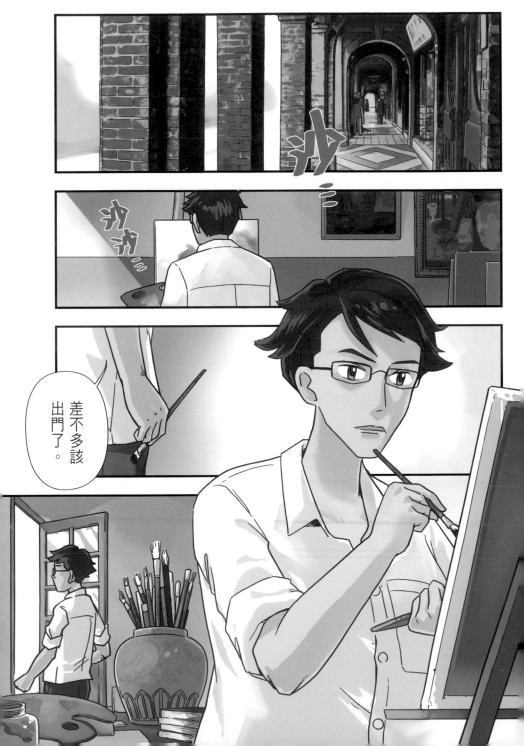

沙。

沙沙。

差不多該出門了。

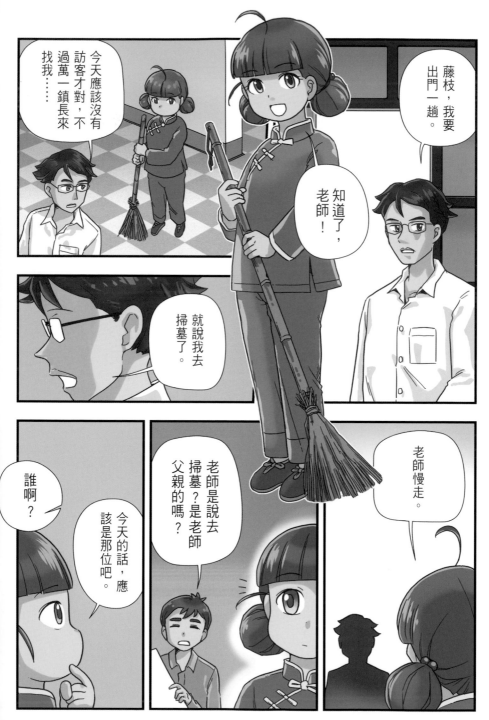

今天應該沒有訪客才對，不過萬一鎮長來找我……

藤枝，我要出門一趟。

知道了，老師！

就說我去掃墓了。

老師慢走。

老師是說去掃墓？是老師父親的嗎？

今天的話，應該是那位吧。

誰啊？

12

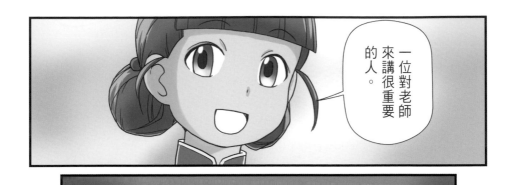

一位對老師來講很重要的人。

日治時期
三峽李宅

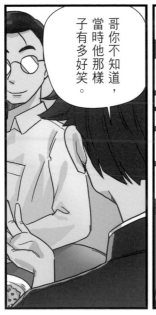

哥你不知道，當時他那樣子有多好笑。

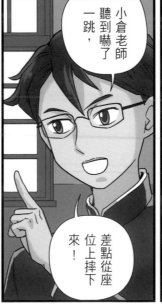

小倉老師聽到嚇了一跳，

差點從座位上摔下來！

⋯⋯然後，我就和幾個同學跑去教師辦公室。

他是被你嚇到了吧！

居然有同學這麼有熱忱，自告奮勇發起校內美展。

可是學校相關的資源真的太少了⋯⋯

就算是美術課，常常也只是讓我們畫素描而已。

不過美術老師聽了這件事倒是⋯⋯

阿樹。現在正在吃飯。

別只顧著跟你哥聊天，飯菜都要涼了。

是⋯⋯是的，爸。

果然台灣人是不輸日本內地的！

大概是因為上次聽說黃土水的雕塑入選了帝展，太興奮了。

能入選一定是很優秀的作品，真想看看呢！

他在台灣要怎麼把作品送去帝展啊？

他前幾年就在東京美術學校深造了。

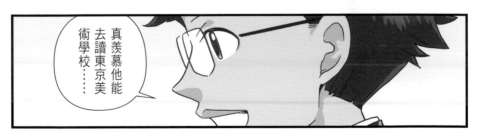

真羨慕他能去讀東京美術學校……

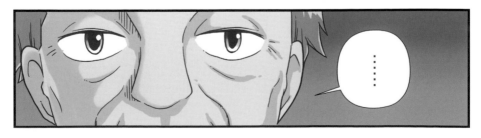

……

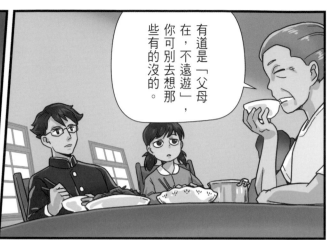

有道是「父母在，不遠遊」，你可別去想那些有的沒的。

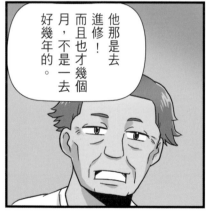

他那是去進修！而且也才幾個月，不是一去好幾年的。

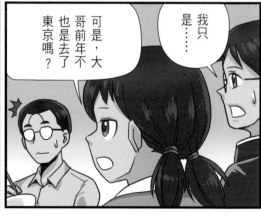

我只是……

可是，大哥前年不也是去了東京嗎？

像家中的神龕圖，他畫得也挺好的，不是嗎？

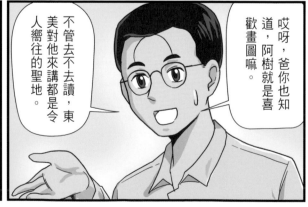

不管去不去讀，東美對他來講都是令人嚮往的聖地。

哎呀，爸你也知道，阿樹就是喜歡畫圖嘛。

16

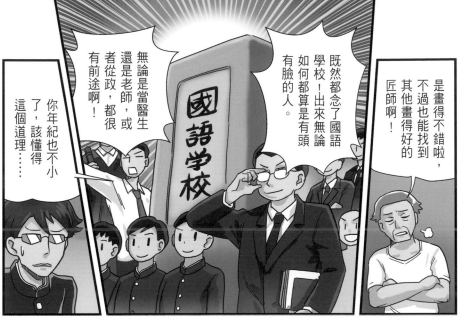

你年紀也不小了，該懂得這個道理……

無論是當醫生還是老師，或者從政，都很有前途啊！

既然都念了國語學校！出來無論如何都算是有頭有臉的人。

是畫得不錯啦，不過也能找到其他畫得好的匠師啊！

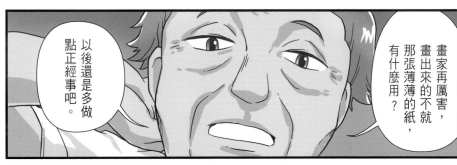

以後還是多做點正經事吧。

畫家再厲害，畫出來的不就那張薄薄的紙，有什麼用？

……

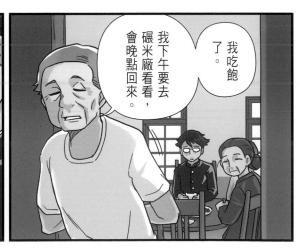

我吃飽了。

我下午要去碾米廠看看，會晚點回來。

17

阿樹，沒關係的。

爸只是希望你生活穩定點，沒說不准你畫圖。

我知道。

我覺得你做得很好！不管是畫圖這件事，或者是喜歡到在學校辦展這件事。

說到東京啊，當時坐船過去那趟，遇到風浪暈得七上八下的……

謝謝阿兄。

18

又到了這時候啦,祖師廟埕還是一樣熱鬧呢。

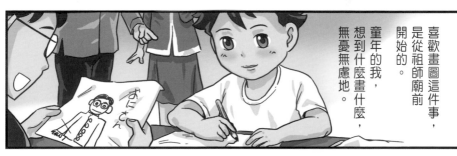

喜歡畫圖這件事,是從祖師廟前開始的。

童年的我,想到什麼畫什麼,無憂無慮地。

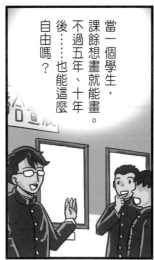

當一個學生,課餘想畫就能畫。

不過五年、十年後⋯⋯也能這麼自由嗎?

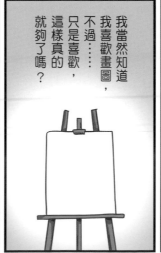

我當然知道我喜歡畫圖,不過⋯⋯只是喜歡,這樣真的就夠了嗎?

但是,現在的我究竟是為何而畫呢?

19

畫圖對我來講究竟是什麼？

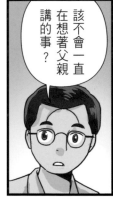

該不會一直在想著父親講的事？

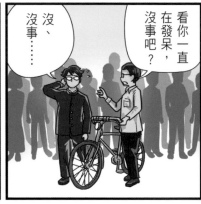

沒、沒事……

看你一直在發呆，沒事吧？

阿樹？

不是。是我自己的事。

阿樹，我有時會想……

？

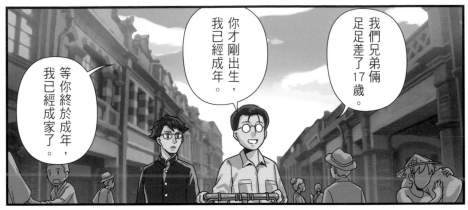

我們兄弟倆足足差了17歲。

你才剛出生，我已經成年。

等你終於成年，我已經成家了。

不過，如果你有什麼煩惱，我也很樂意聽聽。

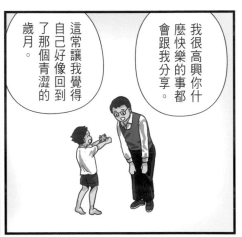

我很高興你什麼快樂的事都會跟我分享。

這常讓我覺得自己好像回到了那個青澀的歲月。

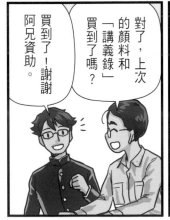

對了，上次的顏料和「講義錄」買到了嗎？

買到了！謝謝阿兄資助。

阿兄……

更慶幸的是，現在我有能力幫你。

內地的美術雜誌雖然貴了點，但是教了相當有用的知識。

我最近一直在嘗試油畫顏料，很有趣！

可以在畫布上一層層塗，表現材質…

那真是太好了。

希望你能好好用它們畫出好作品。

咦！那不是……

阿樹，最近都沒有你的消息呢！你在國語學校對吧？

陳老師！

是劉大哥還有阿樹？

哎不對，差點忘記你已經沒在教書了。

姑且還是學務委員啦！但最近忙礦場的事，過幾年可能就要禿了呢。

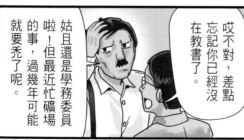

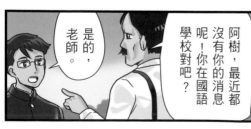

是的，老師。

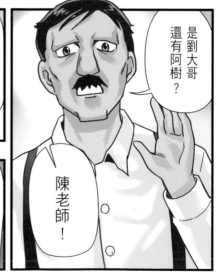

同學們來自台灣各地，大家都很優秀而且認真。

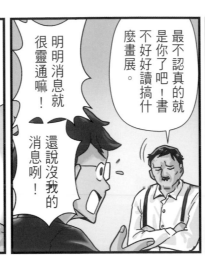

最不認真的就是你了吧！書不好好讀搞什麼畫展。

明明消息就很靈通嘛！還說沒我的消息咧！

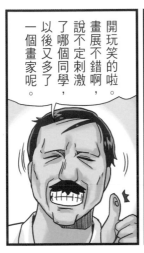

開玩笑的啦，畫展不錯啊，說不定刺激了哪個同學，以後又多了一個畫家呢。

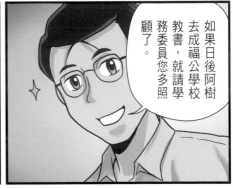

如果日後阿樹去成福公學校教書，就請學務委員您多照顧了。

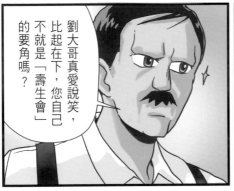

劉大哥真愛說笑，比起在下，您自己不就是「壽生會」的要角嗎？

好說好說，我目前在地方鄉紳聚集的「壽生會」裡確實有點聲量⋯⋯

不過行醫之餘，除了為三角湧鄉親爭取建設、造橋舖路以外，

更重要的是為阿樹的未來「舖路」啊。

說得也是！畢竟你們家也算是望族呢。

是的，這是家父的期望。三角湧是個物產豐富的地方⋯⋯

還有樟腦、茶葉和煤礦這些寶貴的產業，我們兄弟會竭力守護。

有需要的地方我也會出力的！彼此都加油吧。

謝謝老師。

我也先走了。

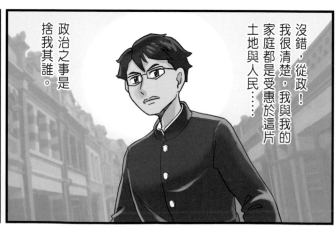

沒錯，從政！我很清楚，我與我的家庭都是受惠於這片土地與人民⋯⋯

政治之事是捨我其誰。

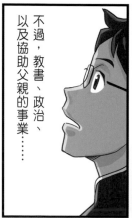

不過，教書、政治、以及協助父親的事業⋯⋯

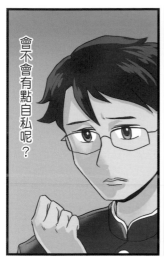

會不會有點自私呢？

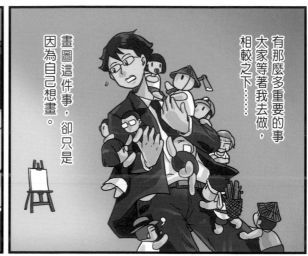

有那麼多重要的事大家等著我去做，相較之下……

畫圖這件事，卻只是因為自己想畫。

李大哥？

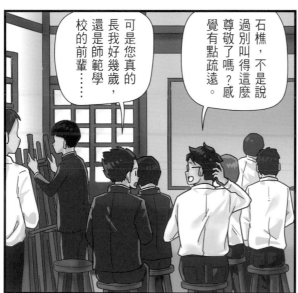

石樵，不是說過別叫得這麼尊敬了嗎？感覺有點疏遠。

可是您真的長我好幾歲，還是師範學校的前輩……

請問……您怎麼了嗎？

啊……沒事。

在畫室裡大家都是為了藝術而努力的夥伴，不需要這麼多禮數。

那我……
就恭敬不如從命了，

梅……
梅樹。

很好，
石樵。

說到年紀，當年進了國語學校卻陰陽錯差沒能向石川老師學畫。

幸虧老師現在又回台任教，還開了暑期的「美術講習會」。

即使我畢業好幾年，也可以回來上課。

石川老師對學生真的很照顧！我們在學同學也都獲益良多。

各位同學久等了！

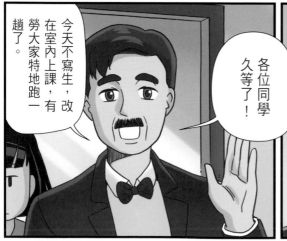

今天不寫生，改在室內上課，有勞大家特地跑一趟了。

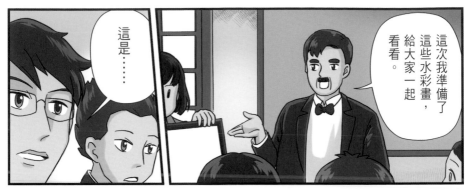

這是……

這次我準備了這些水彩畫，給大家一起看看。

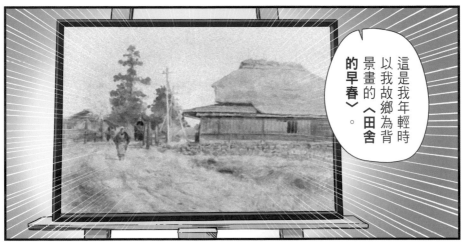

這是我年輕時以我故鄉為背景畫的〈**田舍的早春**〉。

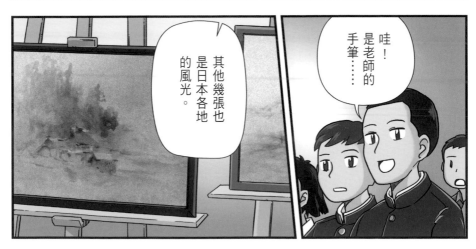

其他幾張也是日本各地的風光。

哇！是老師的手筆……

27

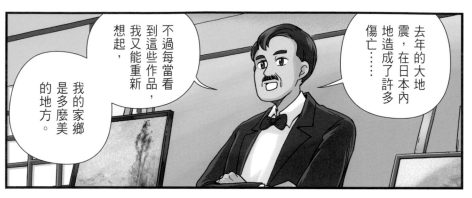

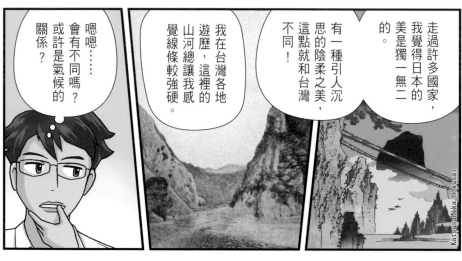

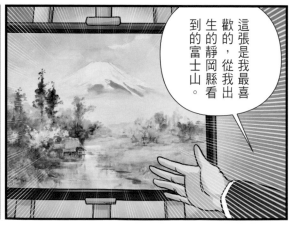

看了您的畫，我好像親身呼吸了內地的空氣似地！

日本真是太美啦！

石川老師！謝謝你！

進入東京的美術學校學畫，然後成為一流的畫家！

雖然我現在還不夠資格，但是我一定要努力！

總有一天我會存夠錢，一定要上京，

大家學畫的心……都被激發起來了！

我也得努力了！

沒錯！我也要！

我是否該認真地去挑戰、面對，別只是安於現狀待在台灣呢？

但若要去東京……

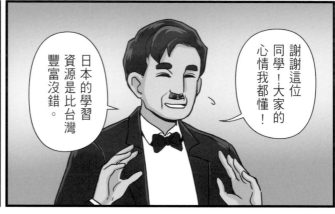

謝謝這位同學！大家的心情我都懂！

日本的學習資源是比台灣豐富沒錯。

不過，我想說的其實是……

別忘了，台灣也有台灣的美。

老師您的意思是……

日本是我的故鄉。我用我對故鄉的驕傲、對故鄉的感觸，畫出了這些畫。

而你們若是到了日本，懷抱著不同的感情，也將會畫出你們眼中的日本。

用著不同的心去觀察，

只是在座各位沒有人比我更了解日本的美，在畫中蘊含的情感，也不會比我更豐富。

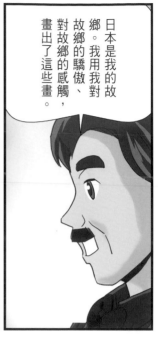

然而換個角度，既然你們是台灣人，那麼你們一定也可以──

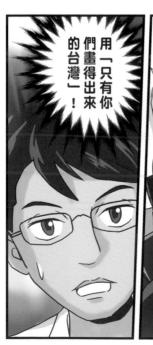

用「只有你們畫得出來的台灣」！

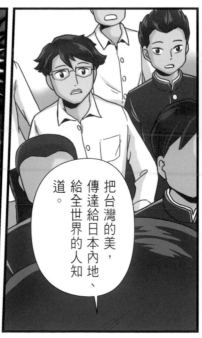

把台灣的美，傳達給日本內地、給全世界的人知道。

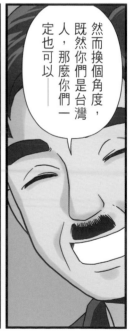

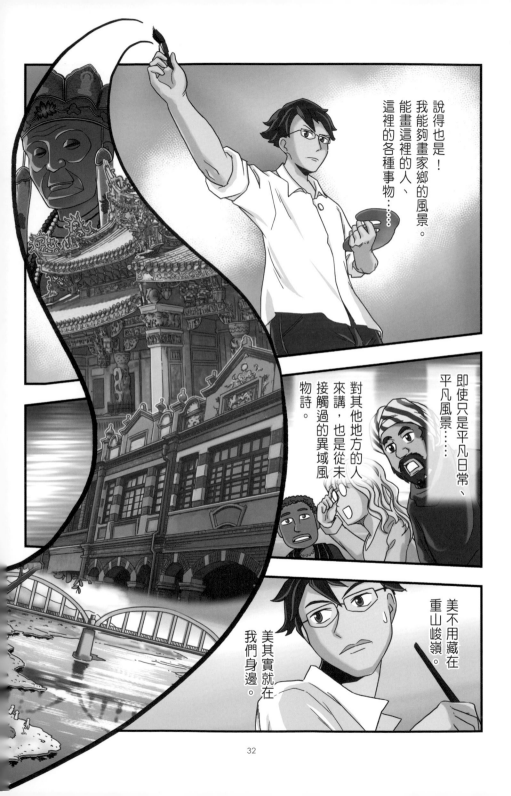

說得也是！
我能夠畫家鄉的風景。
能畫這裡的人、
這裡的各種事物……

即使只是平凡日常、
平凡風景……
對其他地方的人
來講，也是從未
接觸過的異域風
物詩。

美不用藏在
重山峻嶺。
美其實就在
我們身邊。

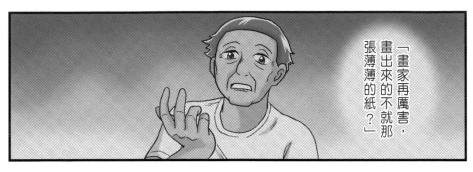

「畫家再厲害，畫出來的不就那張薄薄的紙？」

不是這樣的！

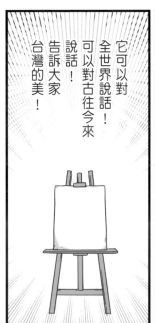

它可以對全世界說話！可以對古往今來告訴大家台灣的美！

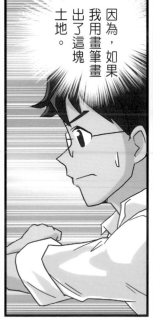

因為，如果我用畫筆畫出了這塊土地。

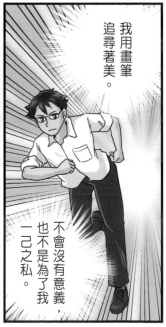

我用畫筆追尋著美。

不會沒有意義，也不是為了我一己之私。

33

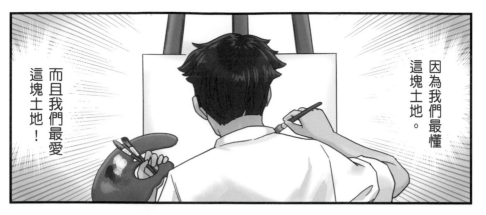

因為我們最懂這塊土地。

而且我們最愛這塊土地！

哥哥這麼晚還在畫啊……

看來阿樹似乎是想通了些什麼了呢。

這孩子真是的……

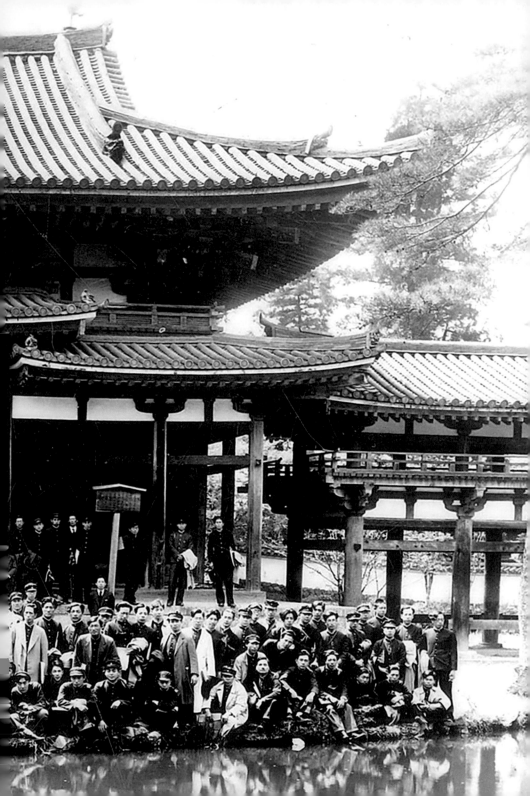

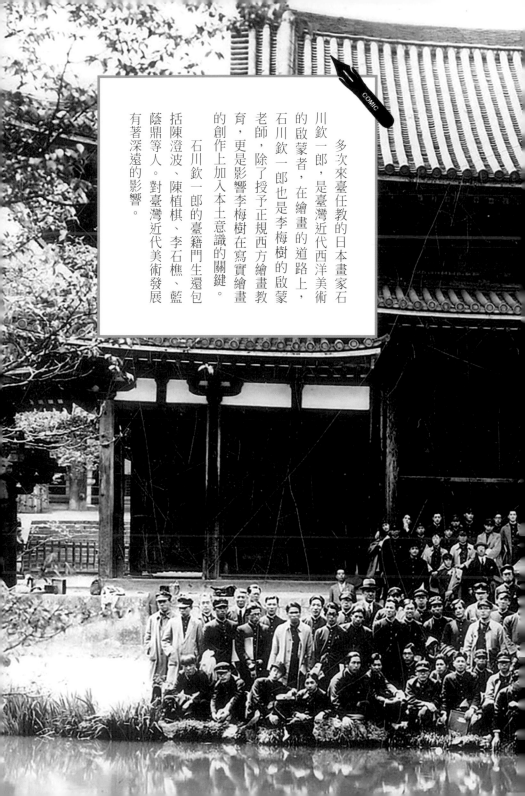

多次來臺任教的日本畫家石川欽一郎，是臺灣近代西洋美術的啟蒙者，在繪畫的道路上，石川欽一郎也是李梅樹的啟蒙老師，除了授予正規西方繪畫教育，更是影響李梅樹在寫實繪畫的創作上加入本土意識的關鍵。

石川欽一郎的臺籍門生還包括陳澄波、陳植棋、李石樵、藍蔭鼎等人。對臺灣近代美術發展有著深遠的影響。

第二章 「決心與實力。」

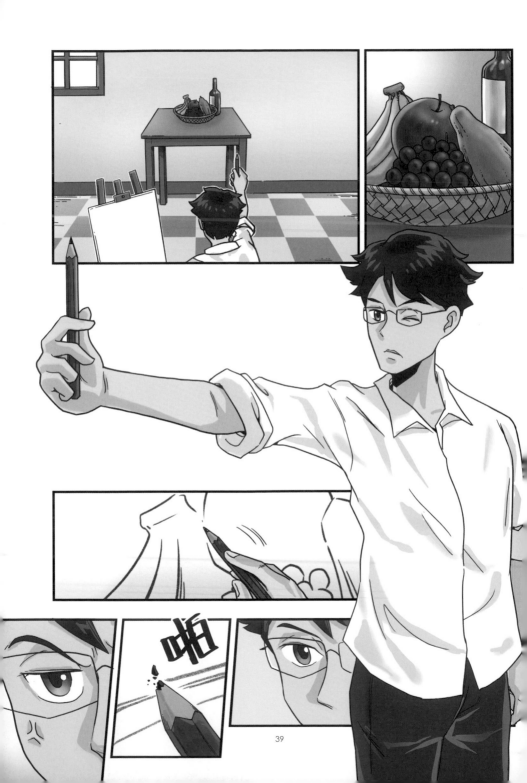

心情浮躁，都是老爸那邊整天在催……

都20歲了！婚結一結，早點定下來吧！

哥大我那麼多歲欸！

早點定下來也不會胡思亂想，看你哥的小孩都那麼大了……

20歲太早？才不會。

對象都幫你找好了，身家很不錯的！

誰會放心嫁給一個還沒半點成就的……

也該站在對方的角度想啊！我才剛從國語學校畢業沒多久……

誰不知道，他打的主意就是多一個人拖住我，不讓我去東京學畫……

41

啊——

嗒嗒嗒

哥，你一直盯著我同學幹嘛？

嚇！

......

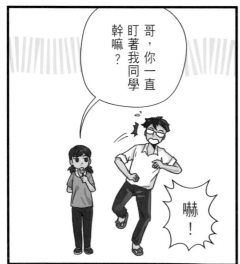

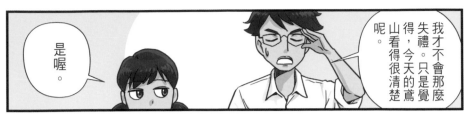

我才不會那麼失禮。只是覺得，今天的鳶山看得很清楚呢。

是喔。

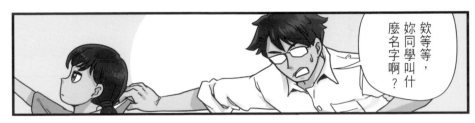

欸等等，妳同學叫什麼名字啊？

我同學名字……咦奇怪，怎麼突然想不起來呢……

難道是因為滿腦子惦記著商店裡那款漂亮的繡線所以想不起……

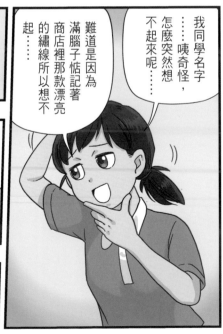

繡線我買給妳啦！

啊！我想起來啦！

她叫做——

二拜高堂～

劈哩

啪啪

哈哈

哈哈

醫生，你爸今天這麼高興，怎能不喝個夠！

就是說嘛！沒關係啦！

爸，你還是少喝點吧，身體……

不用客氣啦！你倆家也……

不，還是您府上……

放心我沒醉！今天是真的有歡喜。

你弟終於也娶了，了卻我心頭大事。

子孫個個有成就！多子多孫更福氣！

乎乾啦！

他娶了以後就沒辦法吵著去日本了！清港，不要跟你弟講喔。

我是阿樹。

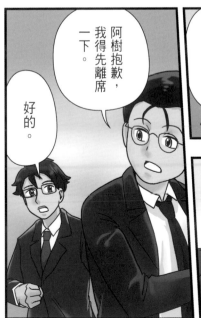

阿樹抱歉，我得先離席一下。

好的。

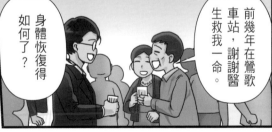

前幾年在鶯歌車站，謝謝醫生救我一命。

身體恢復得如何了？

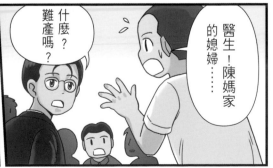

醫生！陳媽家的媳婦……

什麼？難產嗎？

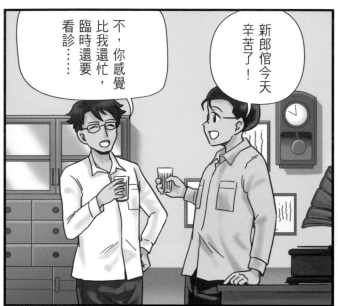

新郎倌今天辛苦了!

不,你感覺比我還忙,臨時還要看診……

乾杯!

總之,補上一直沒機會好好講的,恭喜你結婚了。

當醫生本來就有這種風險啦!我懂的。

阿兄,聽說最近腸熱病又多起來……

你當醫生救人,自己也要注意別感染到啊。

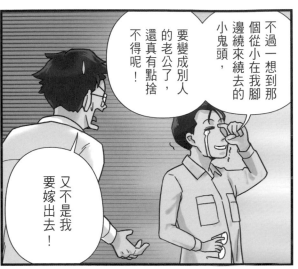

不過一想到那個從小在我腳邊繞來繞去的小鬼頭，要變成別人的老公了，還真有點捨不得呢！

又不是我要嫁出去！

開玩笑的。不過結了婚以後，你的事就不再是一個人的事了。

我也沒資深到能夠給什麼建議……

夫妻畢竟是要牽手走一輩子，彼此就多互相體諒忍耐吧。

畢竟結婚後有家室要顧，想去日本學畫就比較……

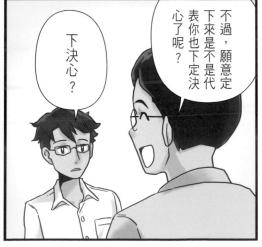

不過，願意定下來是不是代表你也下定決心了呢？

下決心？

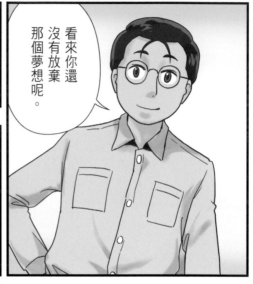

看來你還沒有放棄那個夢想呢。

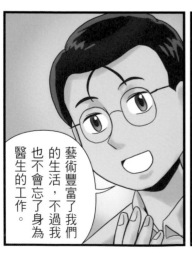

藝術豐富了我們的生活，不過我也不會忘了身為醫生的工作。

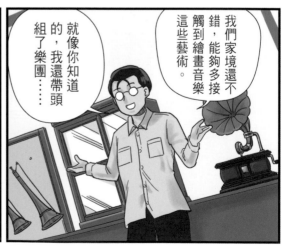

我們家境還不錯，能夠多接觸到繪畫音樂這些藝術。

就像你知道的，我還帶頭組了樂團⋯⋯

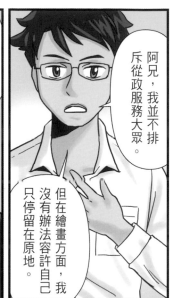

阿兄，我並不排斥從政服務大眾。

但在繪畫方面，我沒有辦法容許自己只停留在原地。

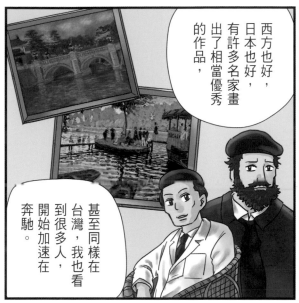

西方也好，日本也好，有許多名家畫出了相當優秀的作品，

甚至同樣在台灣，我也看到很多人，開始加速在奔馳。

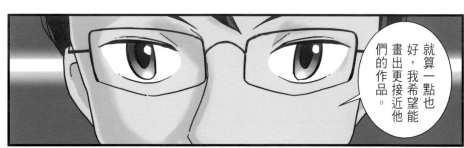

就算一點也好，我希望能畫出更接近他們的作品。

我不怕辛苦。

說不定會很辛苦唷。

有許多藝術家，即使身處貧困……卻還是嘔心瀝血追求精進。

自己還不夠盡心盡力。

我只怕到最後才發現……

我從你的眼神中看到你的決心了。

我會期待你的努力。

結婚有需要這麼緊張嗎！

嘿嘿，還是覺得該來找阿兄聊聊，心情才平靜得下來。

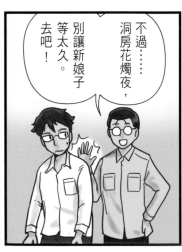

不過……洞房花燭夜，別讓新娘子等太久。去吧！

……

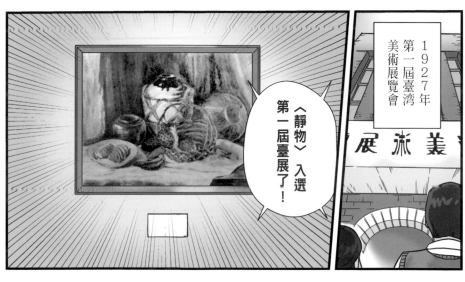

〈靜物〉入選
第一屆臺展了!

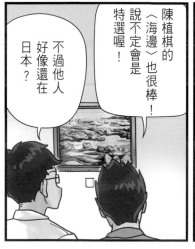

不過他人
好像還在
日本？

陳植棋的〈海邊〉也很棒!
說不定會是特選喔!

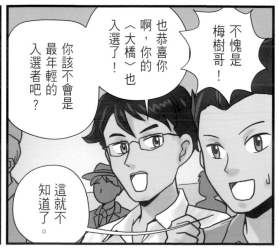

不愧是
梅樹哥!

也恭喜你
啊，你的〈大橋〉也
入選了!

你該不會是最年輕的
入選者吧？

這就不
知道了。

51

恭喜你啊，梅樹，你對構圖與空間的掌握越來越好了。

哪裡！都是承蒙老師的指導。

石川老師！

同學們都表現得不錯呢。

不管啦！咱先去喝一杯慶祝！

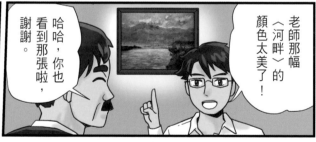

老師那幅〈河畔〉的顏色太美了！

哈哈，你也看到那張啦，謝謝。

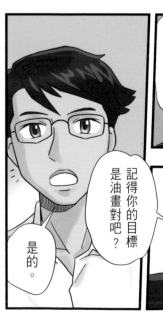

記得你的目標是油畫對吧？

是的。

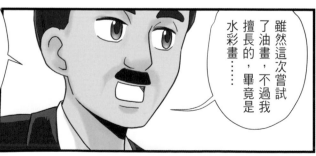

雖然這次嘗試了油畫，不過我擅長的，畢竟是水彩畫……

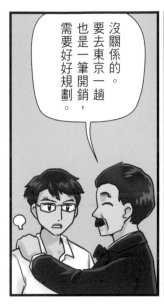

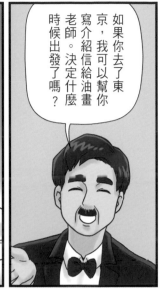

沒關係的。要去東京一趟，也是一筆開銷，需要好好規劃。

相當抱歉，最近還是有點⋯⋯

如果你去了東京，我可以幫你寫介紹信給油畫老師。決定什麼時候出發了嗎？

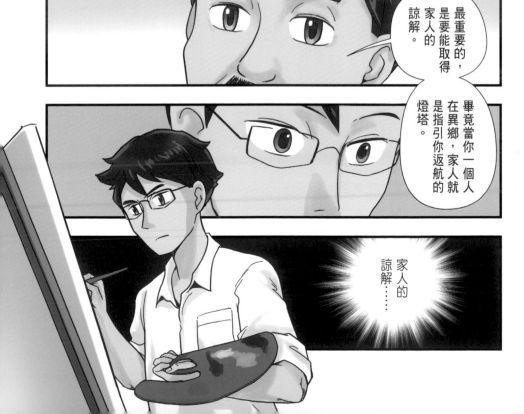

最重要的，是要能取得家人的諒解。

畢竟當你一個人在異鄉，家人就是指引你返航的燈塔。

家人的諒解⋯⋯

不是在學校忙一天了嗎？

這麼晚還在畫圖啊？

嗯。

第二屆台展轉瞬又要到了，非得共襄盛舉不可。

仙草茶放在這裡，趁熱吃吧。

謝謝。

玩了一整天，早就睡了。

麗霞睡了嗎？

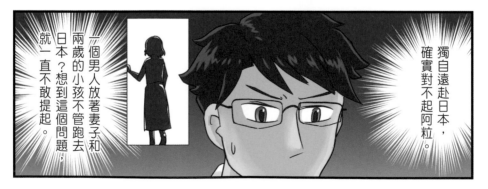

獨自遠赴日本，確實對不起阿粒。

一個男人放著妻子和兩歲的小孩不管跑去日本？想到這個問題，就一直不敢提起。

54

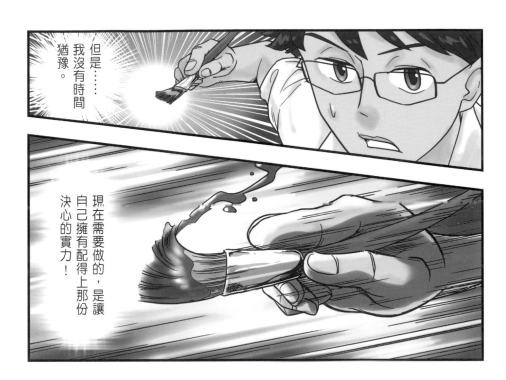

但是……
我沒有時間
猶豫。

現在需要做的，是讓
自己擁有配得上那份
決心的實力！

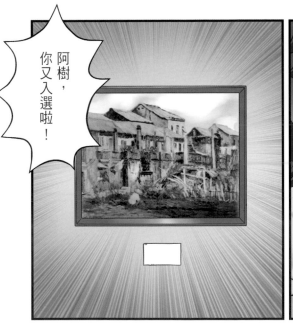

阿樹，
你又入選啦！

1928年
第二屆臺灣
美術展覽會

55

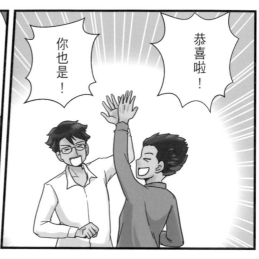

恭喜啦!

你也是!

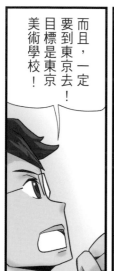

但是既然有連續兩次獎項的肯定,那麼或許能證明我夠資格吧。

如果連台展都上不了,或許也只能承認我才華有限⋯⋯

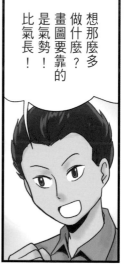

想那麼多做什麼?畫圖要靠的是氣勢!比氣長!

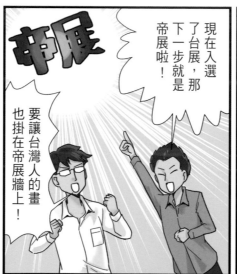

現在入選了台展,那下一步就是帝展啦!

要讓台灣人的畫也掛在帝展牆上!

而且,一定要到東京去!目標是東京美術學校!

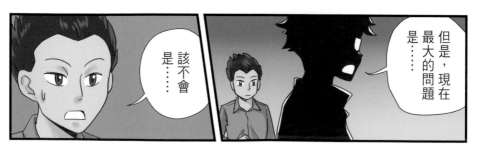

但是,現在最大的問題是⋯⋯

該不會是⋯⋯

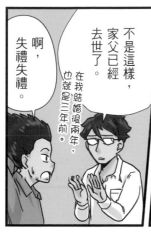

啊，失禮失禮。

不是這樣，家父已經去世了。

在我結婚後兩年，也就是三年前。

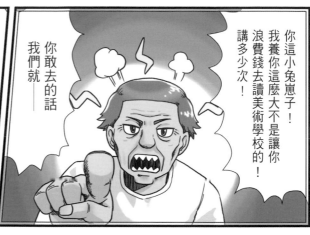

你這小兔崽子！我養你這麼大不是讓你浪費錢去讀美術學校的！講多少次！

你敢去的話我們就——

抱歉剛剛大概在做夢⋯⋯

我確實很擔心我媽，但高千穗丸是15年後的事⋯⋯你穿越了嗎？

阿樹啊！你哥進修幾個月，我整天都在擔心，你這一去四、五年叫我如何是好！

而且海象凶險，要是像高千穗丸號那樣一去不回⋯⋯

我不會這樣做啦！阿粒應該也不會這樣講，不過覺得很愧疚是真的⋯⋯

樹君⋯⋯你好狠心，放我一個人獨守空閨⋯⋯連孩子都不顧！

要是在日本招蜂引蝶，再帶兩個小妾回來⋯⋯

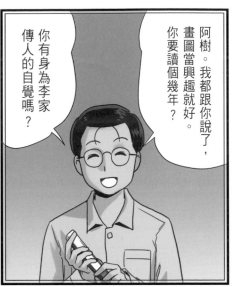

阿樹。我都跟你說了，畫圖當興趣就好。你要讀個幾年？

你有身為李家傳人的自覺嗎？

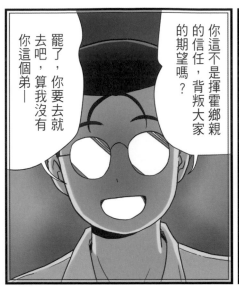

你這不是揮霍鄉親的信任，背叛大家的期望嗎？

罷了，你要去就去吧，算我沒有你這個弟——

不！

不！

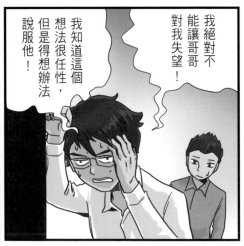

我絕對不能讓哥哥對我失望！

我知道這個想法很任性，但是得想辦法說服他！

可是要怎麼說服你哥呢？

我也不知道……

畫得真不錯呢。

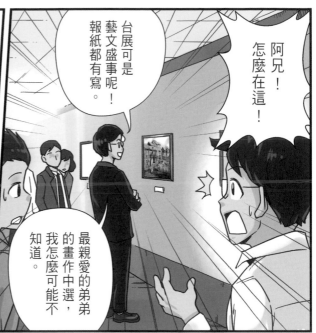

阿兄！怎麼在這！

台展可是藝文盛事呢！報紙都有寫。

最親愛的弟弟的畫作中選，我怎麼可能不知道。

聽說西畫組四百多件參展作品，入選的不到兩成。阿樹真不簡單！

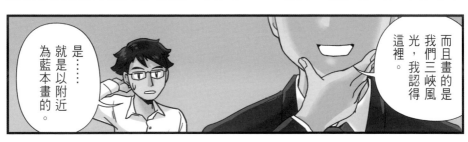

而且畫的是我們三峽風光，我認得這裡。

是⋯⋯就是以附近為藍本畫的。

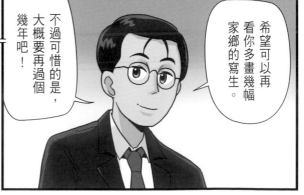

希望可以再看你多畫幾幅家鄉的寫生。

不過可惜的是，大概要再過個幾年吧！

畢竟你人要去日本不是嗎？

啊這⋯⋯

59

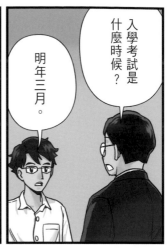

入學考試是什麼時候？

明年三月。

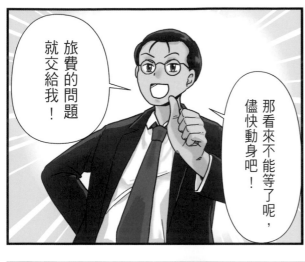

旅費的問題就交給我！

那看來不能等了呢，儘快動身吧！

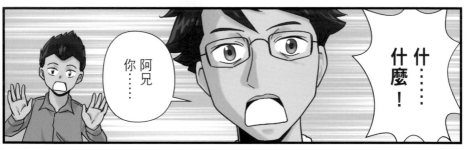

什……什麼！

阿兄你……

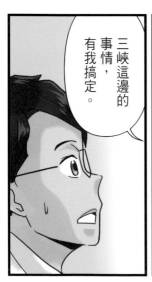

三峽這邊的事情，有我搞定。

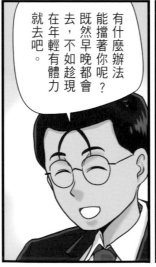

有什麼辦法能擋著你呢？既然早晚都會去，不如趁現在年輕有體力就去吧。

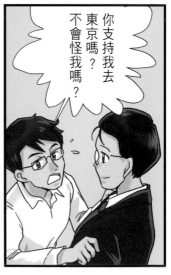

你支持我去東京嗎？不會怪我嗎？

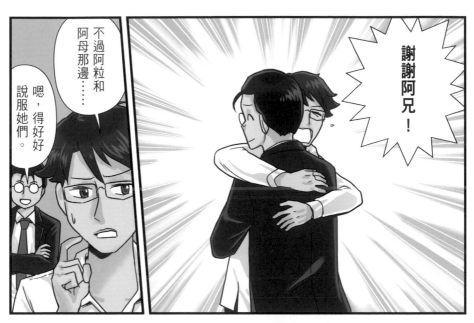

謝謝阿兄！

嗯，得好好說服她們。

不過阿粒和阿母那邊⋯⋯

當你的老婆，怎麼可能心裡沒個底呢。

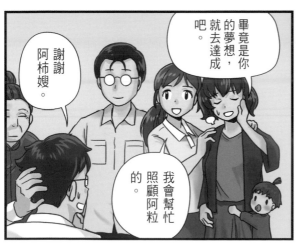

謝謝阿柿嫂。

畢竟是你的夢想，就去達成吧。

我會幫忙照顧阿粒的。

畫圖的事看得那麼重，我都有點吃醋呢！

61

就用你的成果來回報吧！

謝謝阿兄。沒有你幫忙的話，我真不知道該怎麼辦。

既然清港都幫忙說情了，那我也沒什麼話講，去日本要多注意身體啊！

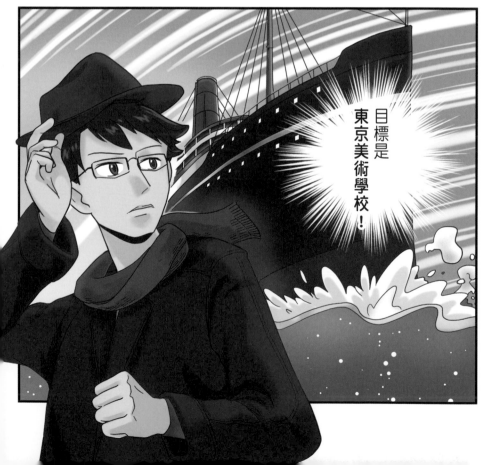

目標是東京美術學校！

一九二八年李梅樹前往東京，在川端、同舟社及本鄉三個繪畫研究所奔波學習。隔年通過東京美術學校（東京藝大前身）入學試，師事畫壇大師長原孝太郎、小林萬吾及岡田三郎助等，奠定其後寫實風格的深厚基礎。一九三五年〈小憩之女〉獲第九屆臺展特選第一席，受頒「臺灣總督獎」。一九三九年〈紅衣〉入選第三屆文展（原日本帝展）。一九四○年〈花與女〉入選第四屆文展（奉祝展），自此奠定其為臺灣傑出之西洋美術家的歷史地位。而在臺灣美術史上佔有重要地位的「臺陽美術協會」，就是李梅樹與好友陳澄波、顏水龍、楊三郎、廖繼春、陳清汾、李石樵、立石鐵臣在一九三四年共同創立。

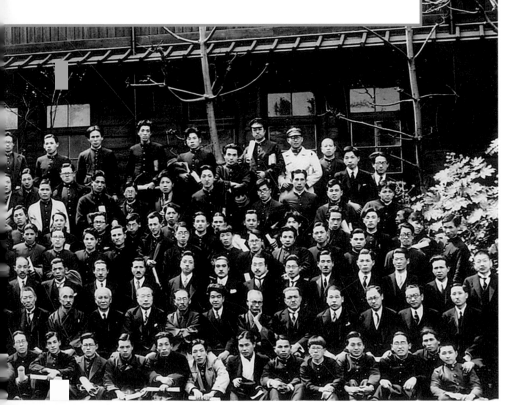

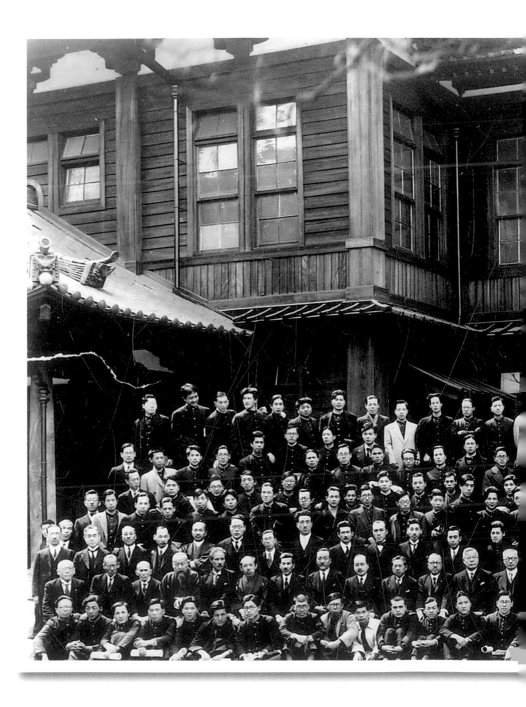

第三章 「一定不會辜負你的期望。」

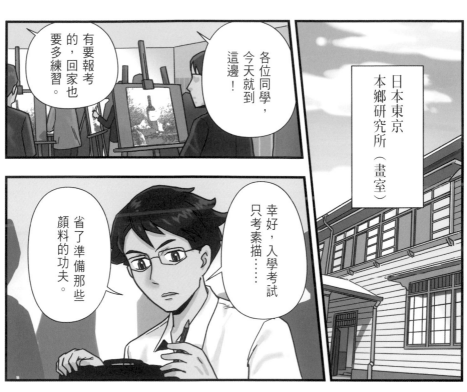

日本東京
本鄉研究所（畫室）

各位同學，今天就到這邊！

有要報考的，回家也要多練習。

幸好，入學考試只考素描⋯⋯

省了準備那些顏料的功夫。

不過大家也都會努力畫出最好的素描，大意不得⋯⋯

李君！

你從台灣來，對東京還不熟吧。

聽說神田的書店剛進了一批西洋的畫冊。

一起去看看？

謝了，不過我下午還要去新宿上課。

好吧⋯⋯

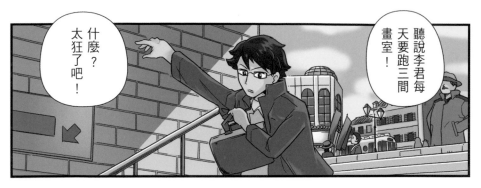

什麼？
太狂了吧！

聽說李君每天要跑三間畫室！

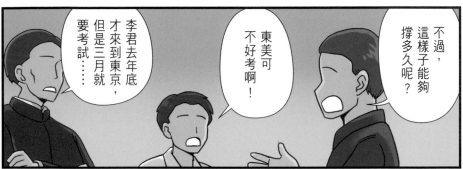

李君去年底才來到東京，但是三月就要考試……

東美可不好考啊！

不過，這樣子能夠撐多久呢？

今年他是不可能的。

通常都得準備個一整年吧，

三月

恭喜上榜啦！

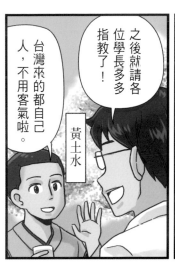

台灣來的都自己人，不用客氣啦。

之後就請各位學長多多指教了！

黃土水

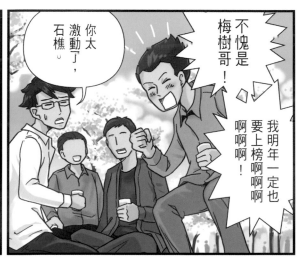

你太激動了，石樵。

不愧是梅樹哥！

我明年一定也要上榜啊啊啊啊啊啊啊！

新生啊……我倒是畢業了正在煩惱之後怎麼辦。

顏水龍

放棄吧植棋。梅樹早說過想投入岡田老師門下。

陳澄波

梅樹，一起當吉村老師的門生吧！外光派太無趣了。

陳植棋

不回台灣嗎？

我想去巴黎繼續深造，希望能找到提供贊助的人。

去歐洲更不容易呢！

畢竟處處都得花錢。畫家能有人支援的都算幸運。

真的感恩。

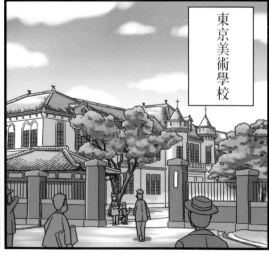

東京美術學校

會緊張嗎？

真的要成為這裡的學生了呢。

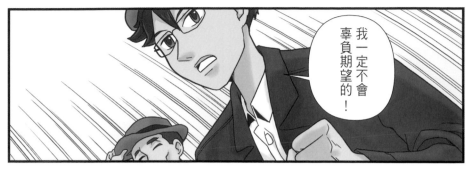

我一定不會辜負期望的！

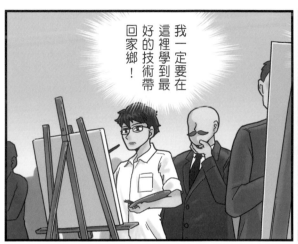

我一定要在這裡學到最好的技術帶回家鄉！

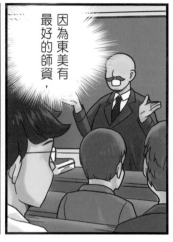

因為東美有最好的師資，

剛買了水果，趁機再練習一張。

不在。看來還在畫室吧？

石樵不知道回來了沒？

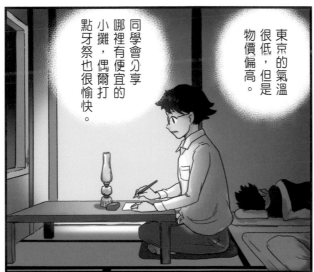

同學會分享哪裡有便宜的小攤,偶爾打點牙祭也很愉快。

東京的氣溫很低,但是物價偏高。

哥哥,家中一切都安好嗎?

希望您也多保重身體。

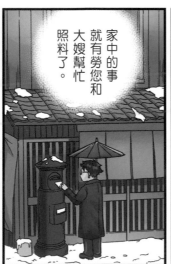

家中的事就有勞您和大嫂幫忙照料了。

我的生活很單純,就是不斷地練習,過得相當充實……

翌年

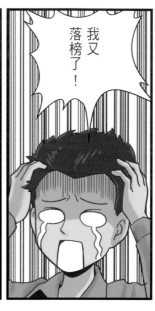

我又落榜了!

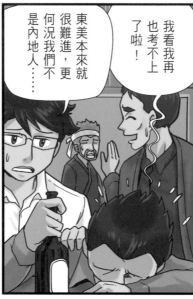

東美本來就很難進,更何況我們不是內地人……

我看我再考也考不上了啦!

之後就麻煩你了,梅樹。

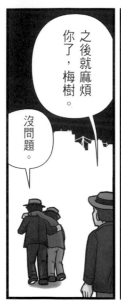

沒問題。

石樵,到家了,自己能上樓梯吧?

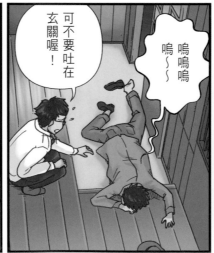

可不要吐在玄關喔!

嗚嗚嗚嗚~~

吵死了!真是沒有公德心……

74

落榜?

不好意思他落榜了,心情正差⋯⋯

就算我家的公寓不是多豪華⋯⋯

身為房客就不該大聲吵鬧啊!

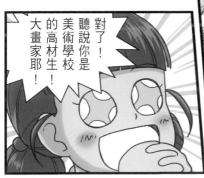

對了!聽說你是美術學校的高材生!大畫家耶!

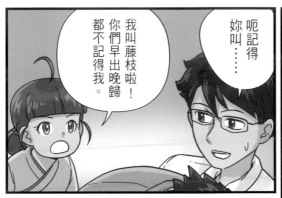

妳叫⋯⋯

呃記得

我叫藤枝啦!你們早出晚歸都不記得我。

倒也不是什麼大畫家,剛入學還在學校努力學習啦⋯⋯

我也喜歡畫圖!

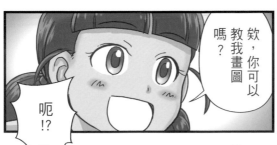

欸,你可以教我畫圖嗎?

呃!?

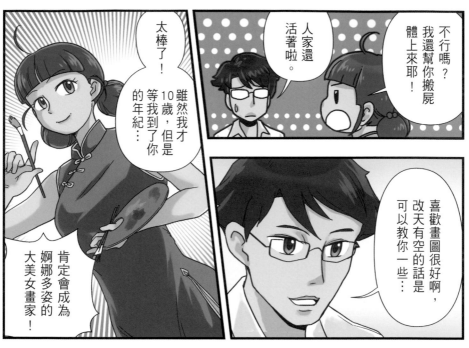

電報。這是給你的吧？

這是……

不……不會吧！

這比開學重要多了……

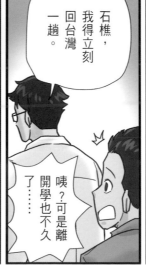
石樵，我得立刻回台灣一趟。

咦？可是離開學也不久了……

頭好痛……真的喝太多了。

到這裡就好！

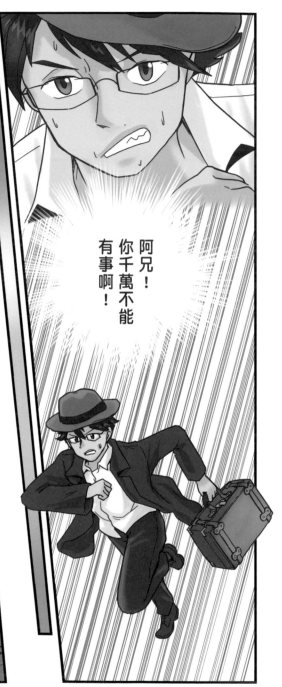

阿兄！你千萬不能有事啊！

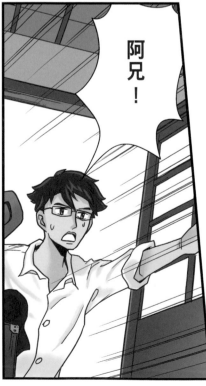

阿兄！

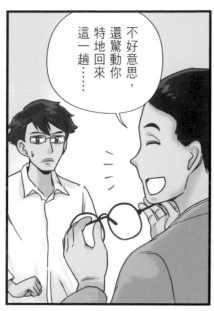

不好意思，還驚動你特地回來這一趟⋯⋯

回來了啊，阿樹。

阿兄的身體狀況究竟⋯⋯？

就算我不是醫生，也看得出阿兄變得消瘦了⋯⋯

看到你回來，感覺就好了一大半了呢。

比起病情，我更難過的是——

但是其實一直沒有起色……

應該是怕人操心，所以才努力裝成沒事的樣子。

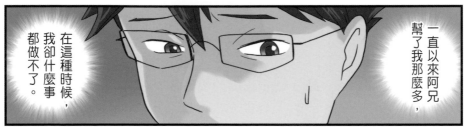

一直以來阿兄幫了我那麼多，

在這種時候，我卻什麼事都做不了。

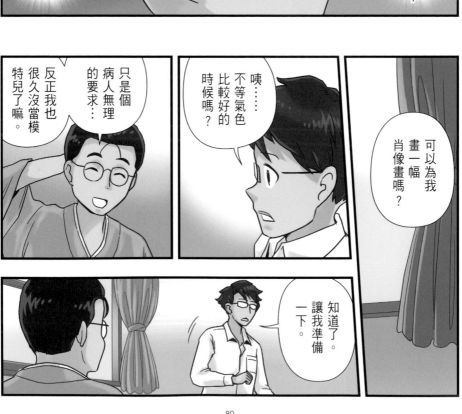

只是個病人無理的要求……反正我也很久沒當模特兒了嘛。

咦……不等氣色比較好的時候嗎？

可以為我畫一幅肖像畫嗎？

知道了。讓我準備一下。

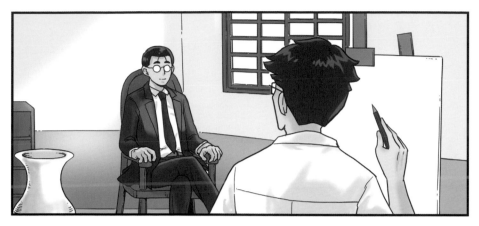

這樣讓我想起了以前的事

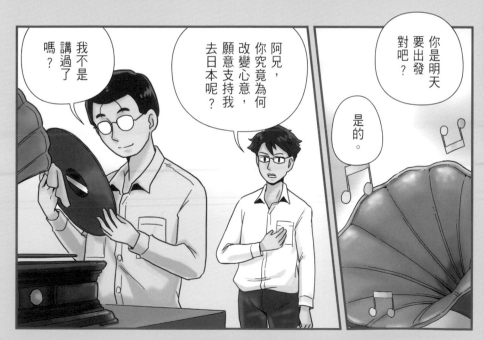

我不是講過了嗎？

阿兄，你究竟為何改變心意，願意支持我去日本呢？

你是明天要出發對吧？

是的。

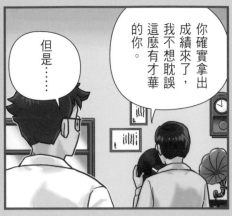

你確實拿出成績來了，我不想耽誤這麼有才華的你。

但是……

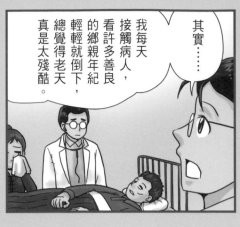

其實……

我每天接觸病人，看許多善良的鄉親年紀輕輕就倒下，總覺得老天真是太殘酷。

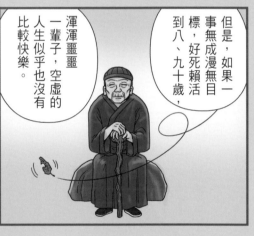

但是，如果一事無成漫無目標，好死賴活到八、九十歲，渾渾噩噩一輩子，空虛的人生似乎也沒有比較快樂。

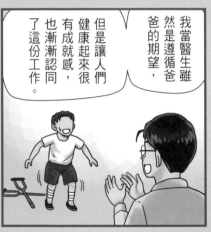

我當醫生雖然是遵循爸爸的期望，但是讓人們健康起來很有成就感，也漸漸認同了這份工作。

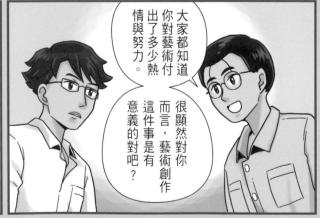

大家都知道你對藝術付出了多少熱情與努力。

很顯然對你而言，藝術創作這件事是有意義的對吧？

意義……嗎

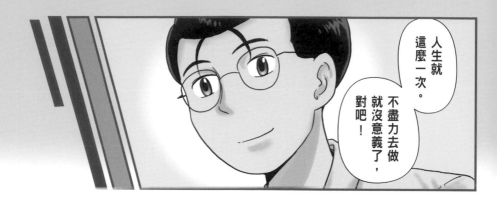

人生就這麼一次。

不盡力去做就沒意義了，對吧！

不行……

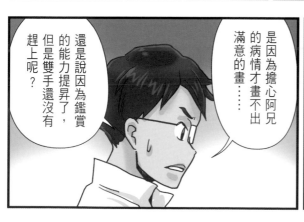

還是說因為鑑賞的能力提昇了，但是雙手還沒有趕上呢？

是因為擔心阿兄的病情才畫不出滿意的畫……

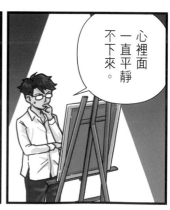

心裡面一直平靜不下來。

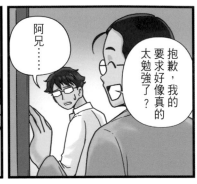

阿兄……

抱歉，我的要求好像真的太勉強了？

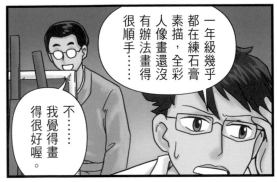

一年級幾乎都在練石膏素描，全彩人像畫還沒有辦法畫得很順手……

不……我覺得畫得很好喔。

給我一點時間，到時你身體也還好了，我一定畫出更好的送你。

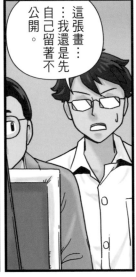

這張畫……我還是先自己留著不公開。

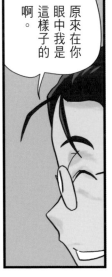

原來在你眼中我是這樣子的啊。

好啊，到時候，再拜託你了。

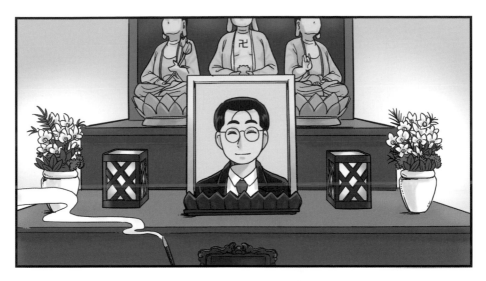

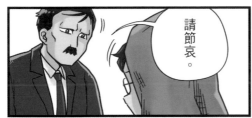

請節哀。

唉！這麼好的醫生，卻⋯⋯

就是說啊。

忙了一天，媽你先休息一下吧。

奠

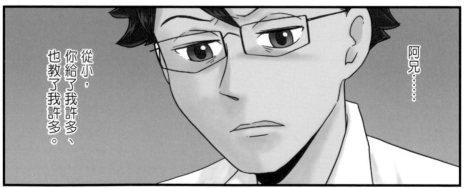

阿兄……

從小，你給了我許多、也教了我許多。

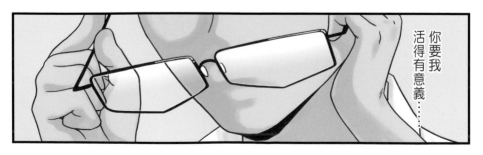

你要我活得有意義……

86

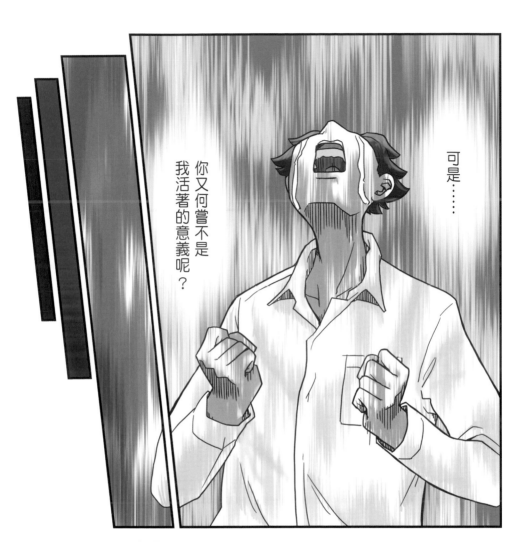

可是……

你又何嘗不是我活著的意義呢？

阿樹還是要回東京嗎？

數個月後

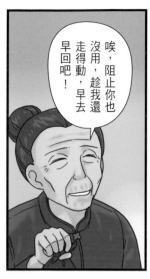

唉，阻止你也沒用，趁我還走得動，早去早回吧！

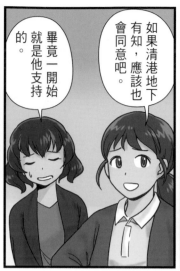

畢竟一開始就是他支持的。

如果清港地下有知，應該也會同意吧。

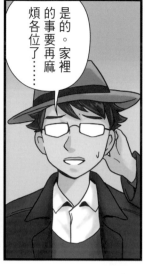

是的。家裡的事要再麻煩各位了……

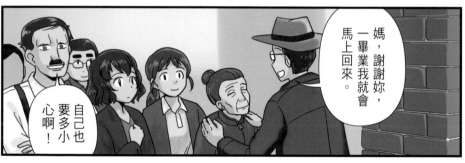

媽，謝謝妳，一畢業我就會馬上回來。

自己也要多小心啊！

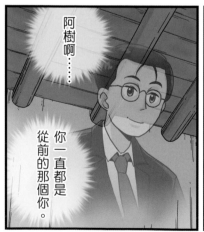

阿樹啊……

你一直都是從前的那個你。

……

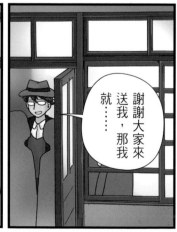

謝謝大家來送我，那我就……

88

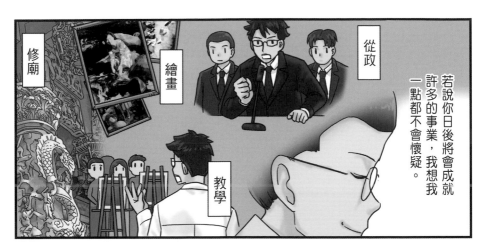

若說你日後將會成就許多的事業，我想我一點都不會懷疑。

修廟

繪畫

從政

教學

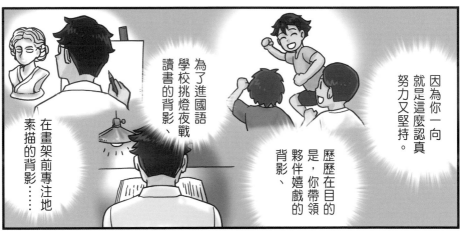

因為你一向就是這麼認真努力又堅持。

歷歷在目的是，你帶領夥伴嬉戲的背影、

為了進國語學校挑燈夜戰讀書的背影、

在畫架前專注地素描的背影……

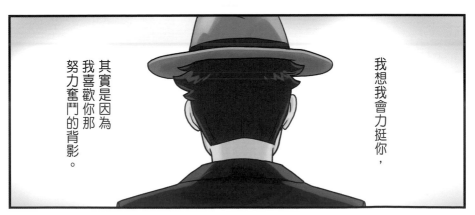

我想我會力挺你，

其實是因為我喜歡你那努力奮鬥的背影。

89

阿兄……

有這麼多人
與我同行，

我一定不會
辜負你的期望。

請哥哥在天上
看顧著我，

直到我們
再會的那天。

——最欽慕著你的弟弟　阿樹

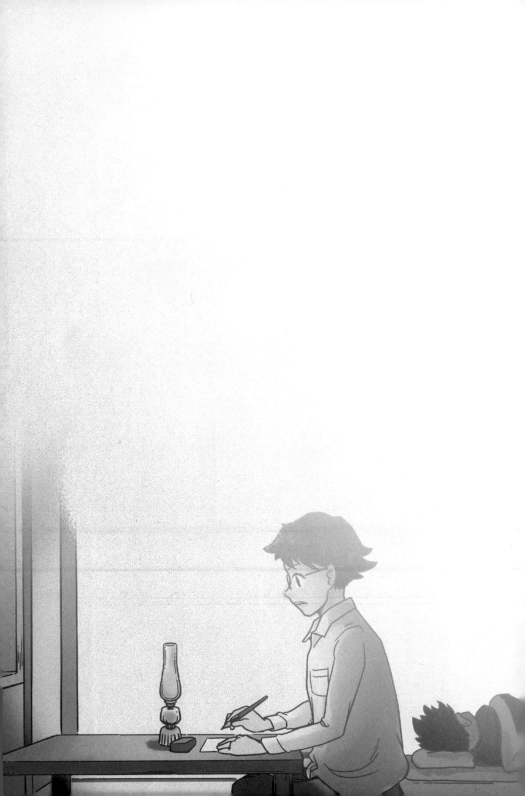

「可能是受先兄生前一直期望我能在政治方面有所發揮的意念所影響，因此，雖然以繪畫為我一生職志，但也一直熱心參與地方自治、美術運動、美術教育等工作。個中艱辛與困擾，固然所在多有，但總算也盡了最大心力，差堪告慰先兄在天之靈，而俯仰無愧了。」

在李梅樹晚年的自述中，充分傳遞出自身兢兢業業以期不辜負任何人的努力，以及對於兄長劉清港的感恩與敬愛。圖左為李梅樹所繪之劉清港肖像。

我二年級第一學期行將結束之際，遽然因病逝世。家中重責頓時落在我的肩上，不得已休學一學期，暫留台灣。由於先兄逝世，家中遭受重大打擊，先母及親友紛紛勸我放棄再赴日本習畫，接受地方優遇公職，終因理想的驅策，使我堅持貫徹初衷，在家務料理稍為安當之後，毅然再束裝赴日，繼續未完成的學業。

或許天性使然，所以在日本求學期間，雖然正值野獸主義等繪畫思潮風行日本畫壇，造成極大的衝擊，卻始終不會動搖自己的理想，仍然秉持一貫的自信與執著，堅決肯定自己所喜好的寫實創作風格。五十年代，國內抽象繪畫風起雲湧，熱鬧非凡，一時附和之聲四起，但這一切都不足以搖撼我的信念，依舊朝著寫實這條筆直而深入的道路昂然前進，無視外界任何批評與褒貶。

因為童年一直生活在純樸的鄉野，所以對故鄉有著一份深厚無比的感情，壯年從政多年之後，對於民族生活文化，得以從另一個截然不同的角度詳加體認，尤其是主持三峽清水祖師廟三十多年來的重建工作，對我國民間藝術更有了進一步的深切瞭解，從而對環境周遭的一切，產生了微妙深刻的感悟，村人們樂天知命，溫良純樸，勤儉克苦的天性，予人非常親切的形象，一直推動著我揮舞彩筆，把自己所衷心喜愛的一切事務，展現在畫布上。也可說他們真誠、熱情的生活，豐富了我的繪畫內涵，而我的繪畫目標與理想，亦就是畫出自己所感動所鍾愛的題材，自然而然地形成自我獨特的創作方向與風格。

可能是受先兄生前一直期望我能在政治方面有所發揮的意念所影響，因此，雖然以繪畫為我一生職志，但也一直熱心參與地方自治、美術運動、美術教育等工作，個中艱辛與困擾，固然所在都有，但總算也盡了最大心力，差堪告慰先兄在天之靈，而俯仰無愧了。

藝術無涯，吾生有涯，欣然回首，一甲子之追尋探索，尚未能達到真善美之境界。茲經整理六十餘年來各期作品，輯印成冊，聊供同賞。至希藝術界先進友好，社會賢達，多加指正是幸。

中華民國七十一年十月

八一老翁 李梅樹 謹識

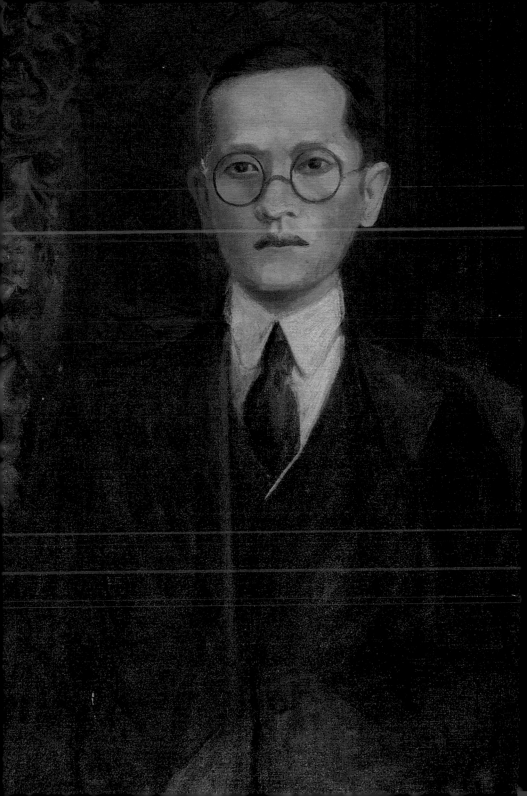

卷末企畫

第二集在製作與編輯期間同樣歷經了許多挑戰，卷末企畫專題裡的兩篇文章，介紹了李梅樹老師與其兄劉清港醫生之間的羈絆，政治與藝術的共生或相剋的思考，以及轉譯成漫畫創作時所遇到的各種狀況、如何化解問題與做取捨的過程。

COMIC

「醫」與「藝」的共通性——
談劉清港與李梅樹的社會使命

文 —— 羅禾淋

李梅樹一生中有兩個較為重要的轉變，一是從畫家接下主持三峽祖師廟的修建工程，這已呈現於《漫畫李梅樹》第一集，敘述李梅樹下定決心的那一刻接下修建祖師妙的神聖任務。而李梅樹另一個重要的轉變是從「畫家」走上參與「政治」的路。

在一般世俗的眼光裡，藝術是批判政權的手段，一直以來藝術與政治壁壘分明，因為這種特殊性，李梅樹既是藝術家又是政治家的身分，就極為罕見，這也是第二集著墨的命題。然而，若要談論李梅樹為何從藝術創作者轉變為政治家，就必須瞭解他的

時代背景，及其兄劉清港對他的深遠影響，而後來也造就李梅樹藝術成就的高度。第二集在談論李梅樹為何從政，把故事焦點放在其兄長與李梅樹成長的故事——在此時空背景下，醫生如何影響一位臺灣美術史上極為重要的藝術家。

劉清港的濟世與政治

李梅樹與其兄劉清港，一位從父姓、一位從母性，是因為其父李金印入贅劉家之故，因此長男劉清港從母姓，次子李梅樹從父姓。劉家在地方上是名門；而李金印在三峽地區從事米糧的事業，經商有成，是三角湧（文後皆稱三峽地區）的大地主。

在日治時期，劉清港從小就讀於公學校，後來以優異的成績考取當時的臺灣總督府醫學校，也就是現在的臺灣大學醫學院，畢業後任職於現今衛生福利部基隆醫院與三井合名會社，一九一二年在三峽區開設第一家西醫醫院「保和醫院」。

一九二〇年，總督府任命劉清港為三峽的公醫，他因而成為三峽第一位臺灣人「公醫」。因為公醫的身分，劉清港除了在保和醫院執業，也在三峽、樹林、柑園等六個學校擔任校醫，對傳染病有專業知識，是地方上三峽同風會的重要成員。

當時臺灣的教育並不普及，

97

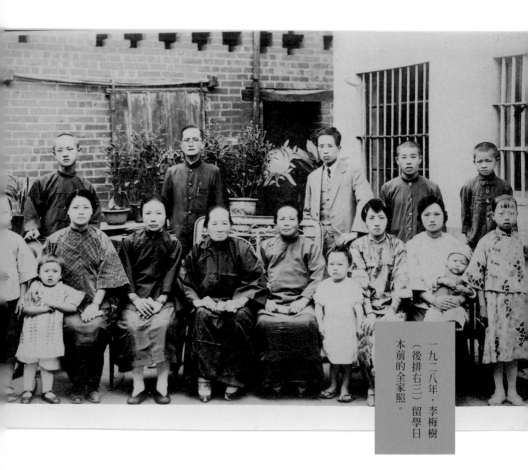

一九二八年，李梅樹（後排右三）留學日本前的全家照。

透過「同風會」宣導，可改善臺灣傳統社會與疾病衛生習慣之陋習，由此可見早期臺灣社會醫療與公衛密不可分，畢竟當時醫療體系與資源並不完善，醫療與政治相生且互補。

日治時期的「公醫制度」，其實是醫療體系的官位，除了擔任學校校醫的角色，也結合當時的警察系統，執行維護環境衛生的任務，由此身分可知劉清港是地方衛生重要的角色，他從一九二一年開始擔任官派三峽庄協議會議員，連任五屆直到一九三〇年。

在清代末年和日治初期，臺灣社會沒有任何醫療系統，以中醫院為主。但中醫院品質良莠不齊，甚至還有很多冒牌中醫，經常發生中藥店詐騙的事件，即使當時少數傳教士開設了西醫院，但公衛方面仍存在著許多不良的傳統習俗，如裹小腳、喝符水等，而導致當時臺灣衛生習慣不良，傳染病流行。劉清港曾赴日研習傳染病學，後來又擔任公醫，在此環境下自然不能只擔任單看診的醫生，而是將所學的知識與技術運用於公共衛生。唯有公衛政治才能治根，看診懂能治本。

醫道濟世之路，其實就是社會政治。文獻記載劉清港在擔任公醫期間非常忙碌，一個人當兩個人用，除了在開業的醫院看診之外，又要擔任校醫與地方的衛

生官。當時醫療不完全，除了內
科，劉清港還要在地方擔任外科
醫生參與手術，甚至到婦產科接
生，熱心地方的醫療與濟世，也
因此劉清港在地方極為有聲望，
其熱心公益與不辭辛勞的精神，
也影響到其弟李梅樹對於地方事
務的關懷，使李梅樹在劉清港辭
世之後，能延續其濟世的精神擔
任地方要角，為三峽區服務。

劉清港的藝術到李梅樹的藝術

李梅樹與父親李金印相差

四十七歲，與其兄劉清港相差
十七歲，由於父親劉清港忙碌，李
梅樹自小與劉清港較為親近，而
劉清港也兄代父職照顧李梅樹。
對李梅樹而言，劉清港亦兄亦父，
其生平喜好與熱心的精神影響了
李梅樹往後的生涯與志向。

在談論父親李金印的教育方
式。在倪再沁的《茲土有情：李
梅樹和他的藝術》中，提及李金
印熱愛音樂，也影響了劉清港對
音樂的興趣。劉清港喜愛音樂，
購買了要價不菲的手搖式唱機、
收音機，也曾經組三峽青年西樂
隊。除了音樂，他對書法、繪畫
也有接觸，偶爾塗鴉畫畫。他對
藝術的興趣也影響了李梅樹。

在談論劉清港的藝術之前，
首先要談論父親李金印的教育方

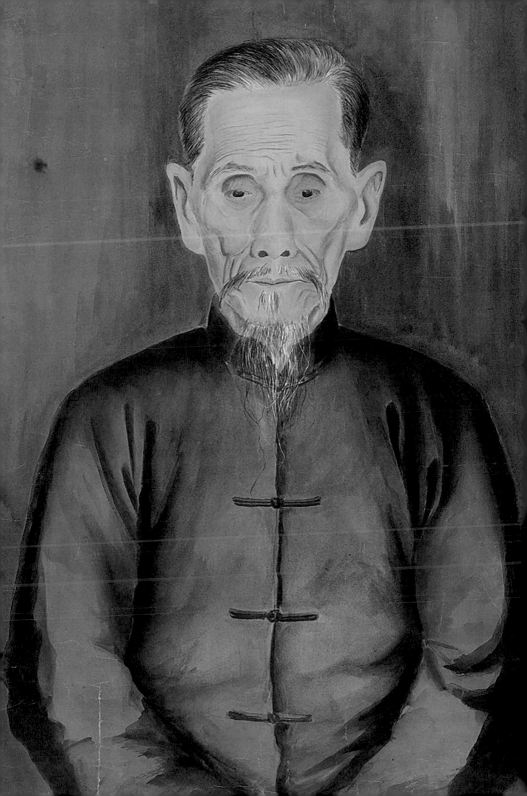

李梅樹從小受其兄影響而有所啟蒙，加上劉家的教育方式開明，李梅樹順利得以走上藝術之路。在李梅樹就讀師範學校時，劉清港已是職業醫生，經濟條件寬裕，李梅樹繪畫學習、創作等花費皆受劉清港支助，而且李梅樹赴日求學也由其兄支持一切的費用。對李梅樹來說，劉清港不僅是最親近的家人，也是李梅樹在藝術道路上的伯樂。

劉清港成名甚早，二十五歲自醫學院畢業並在基隆醫院任職，三十五歲就擔任公醫的官職，在鄉里是一位名聲響亮的人物。雖然他從小以來很喜歡藝術，但畢業後馬上在地方擔任醫生與要職，醫生少責任又重大，因此劉

清港把心力都用於服務鄉親，因此將對藝術的熱愛寄託在李梅樹身上。

文獻提到，劉清港最快樂的時光就是聽李梅樹分享在學校學到的藝術知識與藝術創作。劉清港在家族中有一定的地位，因此常幫李梅樹說話，讓李梅樹在藝術創作上無後顧之憂。李梅樹也沒辜負兄長的期待，在藝術上辛苦專研與練習，他在藝術教育尚未完備的年代裡，透過自學並吸收各種觀念，甚至在婚後還能安心地到日本接受完整藝術教育系統之訓練，其實劉清港扮演了最關鍵的角色，讓李梅樹在藝術上有有宏大的成就。

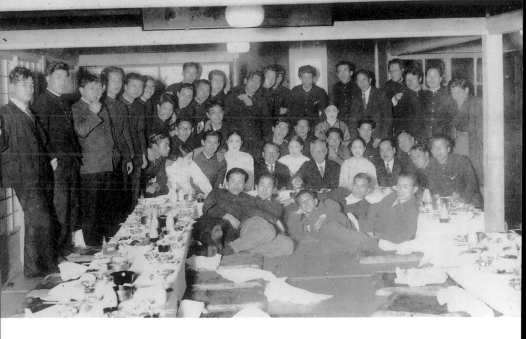

李梅樹於東京留學時之生活記錄照片。桌後方站立者右五（手搭著前方肩膀者）為李梅樹。

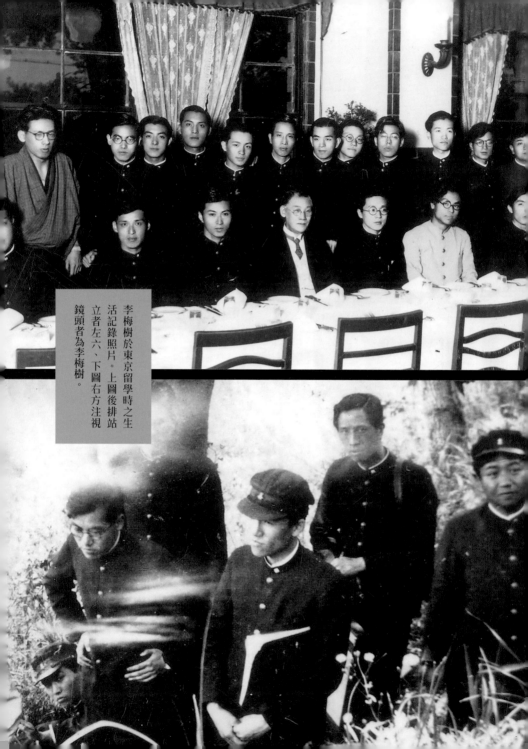

李梅樹於東京留學時之生活記錄照片。上圖後排站立者左六、下圖右方注視鏡頭者為李梅樹。

李梅樹的求學與藝術

如前所述，李梅樹從小受兄長影響，除了對藝術很有興趣，在學業的表現也很優秀。李梅樹在八歲就讀公學校時，便在繪畫上展現很高的天分，在老師遠山岩的指導下首次學習到西洋繪畫的知識。

自公學校畢業後，他考取農業實業科，並獲得高等科的學歷，之後在一九一八年考取「臺灣總督府國語學校」（後改成臺北市立師範學校、現今的臺北市立教育大學），此為日治時期臺灣人所能接受的最高教育，考取者皆為當時的社會精英。

入學第二年，李梅樹號召國語學校的學生舉辦全校的學生美展，可知李梅樹在學校中扮演領頭羊的角色。畢業後，他執教於瑞芳、三峽、鶯歌的公學校，但在公學校教書並非李梅樹的志向，藝術創作才是他畢生所求。

在教書期間，李梅樹已醞釀赴日求學的想法，這是因為臺灣美術教育系統不完整，到日本才能學到完整的繪畫技法，但這個想法卻遭到父母反對，於是李梅樹決定先服完六年教書義務職再做打算。工作之餘，李梅樹不斷精進自己在繪畫上的基礎，並且在暑假期間重新回到畢業的母校參加石川欽一郎的講習課程。

從藝術到政治

李梅樹的父親於一九二五年過世，還是有很多現實的考量讓他無法赴日，如母親年邁、在公學校的教職、娶妻生子等等，在傳統社會的價值觀裡，李梅樹已經沒有追夢的機會，但李梅樹仍不斷以有限的學習資源學習繪畫的可能性，其作品〈靜物〉入選第一屆臺展，隔年又以〈三峽後街〉入選第二屆臺展，連續兩年的佳績讓李梅樹的赴日決心更為堅定，最後在劉清港的幫助下，才實現赴日的夢想。

李梅樹於東京留學時之生活記錄照片，包含制服的裝束與姿態等，為當年的留日生涯留下了珍貴的史料記錄。

在一九三○年李梅樹赴日求學期間，劉清港過世，李梅樹悲痛萬分。在這此前劉清港已擔任了五屆三峽庄協議會議員，並且是政治團體「壽生會」的核心成員，在地方上有良好的政治人脈與聲望。一九三四年李梅樹返臺之後，就被日本政府委派為第八屆三峽庄協議會議員，因此李梅樹走上政治之路，是時代下的必然結果。在那年代日本留學生本來就不多，而其兄長因醫生身分受地方鄉親愛戴，李梅樹自然就接下其兄的重擔，繼續為三峽的鄉親服務。

其後李梅樹在地方扮演要

106

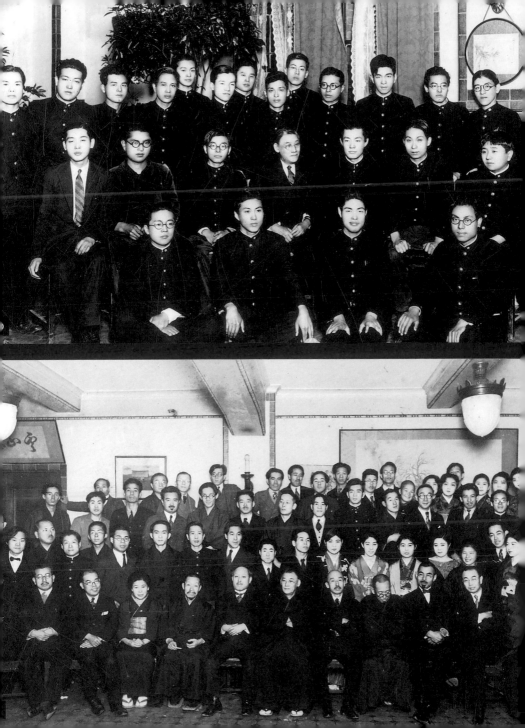

身分證明書

現住所 東京市本郷區金助町六八

李梅樹

明治三十五年二月四日生

本校西洋畫科第一學年ノ生徒タルコトヲ證明ス

昭和四年五月三一日

東京美術學校長　正木直彦

身分證明書

現住所 東京市本所區向島切通坂上三

李梅樹

明治三五年二月四日生

右本校西洋畫科二年タルコトヲ證明ス

昭和六年二月二一日

東京美術學校長　正木直彦

身分證明書

現住所 東京市下谷區谷中坂町六三

李梅樹

明治三年二月四日生

右本校西洋畫科三年タルコトヲ證明ス

昭和六年七月二日

東京美術學校長　正木直彦

注意　成ルベク靴又ハ草履ニテ御来観ノコト

卒業製作陳列會入場券

東京美術學校

昭和九年

三月二十四日（午後一時ヨリ）

三月二十五日（自午前九時）

三月二十六日（至午後四時）

東京美術學校々歌

輝かざやく上野の森、
燃えたり、若き、わかき希望、
美術に生くる吾らぞ。
高き理想、
深き技術、
はげめよ永久に、努めよ永久に、
歴史に誇る不朽の名、
巨匠の搖籃ここにこそ見よ。

東京美術學校的學生身分證明書與畢業製作會場入場券等資料，由李梅樹紀念館館藏展示。

角。一九三五年三峽庄協議會改為一半官派與一半民選，選舉結果由李梅樹續任三峽庄協議會議員。戰後李梅樹仍在地方上擔任要職，如三峽代理街長、鎮民代表、鎮民代表大會主席，甚至在一九五○之後連任三屆臺北縣議員，由李梅樹二十年的從政生涯，可以看出其熱心地方的使命感。

在臺北師範學校時期就能略為看到李梅樹的領導能力。根據文獻，他除了組織全校學生舉辦學生美展外，在畢業那年發生的師範學校學生因不滿日本警察的取締而造成衝突的學運事件裡，李梅樹也在其中與日本警察打架。另一次的衝突是李梅樹在三峽公學校任教時與日籍校長爭執

打了一架，可見李梅樹在當時日本統治的背景下不畏懼的精神，並且敢言、正直、不屈，因此李梅樹自然會被地方鄉親推舉為意見領袖，而李梅樹擔任協議會成員也是為了平衡日本統治所帶來的階級不公平的現象，透過實際參與政治事務為地方的鄉親發聲，取得原本就該擁有的公民權。

政治的李梅樹以真誠服眾

二戰爆發後，日本政府在臺灣各地籌組「奉公狀年團」，除了團結臺灣人對日本的向心力，還有驅使臺灣人投入資源於戰爭之目的，是以義務服務的方式協助戰爭的政治體系。李梅樹具留日背景，自然被指命為三峽區奉

公狀年團的團長，任何事情都是身先士卒。一九四五年戰爭結束，在國民政府來臺接收之前，政局動盪，社會風氣極度不安，此時李梅樹自發擔任三峽街當時的代理街長，一九四六年三峽升格為三峽鎮後，李梅樹被推舉為鎮議員與代表大會的主席，在鎮局不穩社會動盪的時代，其膽識過人毫無畏懼，接下地方政治領袖的位子，以安穩民心。

一九四七年發生二二八事件，在李梅樹的呼籲下，三峽是少數未捲入清鄉的地區之一。從以前與日本人爭鬥，李梅樹可以不畏強權的走上街頭，當面對人民時李梅樹扮演保護人民與安撫人民的政治領袖，實屬不易。

一九五〇年，臺灣省實施地方政治，李梅樹當選第一屆臺北縣議員，後來連任三屆才退出政壇，其中最為人樂道的是他從政不為己的精神。一九五一年正式立法「三七五減租」條款，此法條改變了原有社會中的貧富階級，許多大地主甚至因此一夕之間失去了全部的土地，可知此法對所有的大地主來說是極其致命的，當然也包括其父李金印留下的大片土地。

李梅樹家族在三峽地區是富甲一方的大地主，為了社會公平，他從未動用臺北縣議員的身分來規避這個法律，還誠實的申報並率先響應這個運動。即使大片田產因為新的法條而被徵收，也要

110

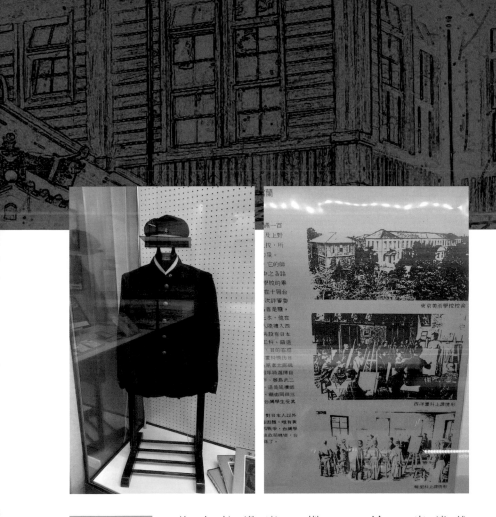

東京美術學校校舍

西洋畫科上課情形

雕塑科上課情形

結束政治生涯之後的李梅樹

與其他同輩畫家相較，李梅樹走進藝術教育已年屆花甲。

一九六四年，六十二歲的李梅樹應中國文化大學創辦人張其昀的邀請，擔任藝術系教授，其後又接下國立藝專（現今的臺灣藝術大學）美術科的主任。政壇失意的李梅樹後來將心力放在藝術教

李梅樹紀念館館藏與展示許多當年東京美術學校的資料，包含李梅樹的學生制服。

維持公平正義的精神，這正是劉清港在擔任醫生要職時為地方付出的精神。

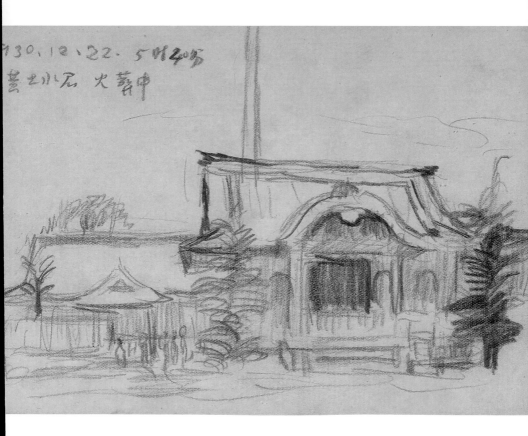

李梅樹的速寫手稿。黃土水逝世時，當時同在日本的李梅樹與張秋海、郭柏川、陳承藩、何德來等人共同協助其親人進行相關儀式。

要能對「寫實」得心應手，才真的能「寫意」到抽象的境界。對李梅樹來說，學生跳過扎實的訓練過程是偷懶的態度。

另一方面，畫家出身的李梅樹在重建三峽祖師廟的過程中，瞭解到更多對於雕塑的相關知識與工法，並發現藝專學生的雕塑格局太小，無法真的在雕塑中繼續探索可能性，因此他特地到日本韓國的學校考察。

一九六七年，臺灣第一個雕塑科（也是現今唯一的雕塑系）成立，他擔任了第一屆的主任，而雕塑科的學生也實際參與了李梅樹修建三峽祖師廟的過程，雖然李梅樹沒有實際雕塑的工夫，

育上，但李梅樹寫實繪畫的教學方式與觀念，與當時流行的抽象表現格格不入。

一九五七年五月畫會與東方畫會成立，一九六〇以後臺灣美術界流行抽象畫，李梅樹仍堅守寫實繪畫的原則來教導學生。當時國立藝專三位老師中只有李梅樹是寫實繪畫，因此大多數學生以為李梅樹反對抽像畫，但事實並非如此。李梅樹在日本受教育，堅持繪畫要有扎實的寫實能力，

但還是親自的帶學生完成了眾多雕塑的計畫。一九七五年，七十三歲的李梅樹受聘到師大美術系，也是李梅樹最後任教的地方，年事已高卻無消抹李梅樹對藝術教育的熱忱。

政治與藝術的共生或相剋

一直以來，李梅樹的從政在臺灣藝術史上的論定都是「負面」的。從政後的李梅樹忙碌於地方俗事，創作的數量減少了，單純就「藝術表現」與對藝術本身的「信念」來看，從政的經歷讓李

梅樹被打上一個大問號，然而政治與藝術不一定是相剋，也可能是共生的。

李梅樹從政以後，與好友廖繼春、顏水龍、陳澄波、李石樵等人共同合組「臺陽美術協會」，定期舉辦臺陽美術展覽會。

藝術的成就不該只論定個人創作上的追求，李梅樹也運用政治的人脈與知識，推動臺陽展的發展，政治工作再怎麼忙碌，每年李梅樹仍堅持透過臺陽展發表新作品，這就是政治與藝術的共生方式。

另外，也因為李梅樹的政治人物之身分，代表藝術界出席國

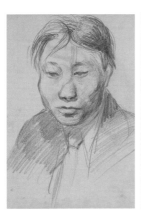

建會議，如一九七八年即建言籌建現在美術館，政府出錢典藏得比賽得獎作品等等，這些在今天都已經實現，因此政治上面的李梅樹，才是影響近代藝術史最重要的一部分，也是影響現今藝術生態系的推手。

戰後，李梅樹的創作即使不想與政治沾上邊，但還是會被政治化，這也是那個時代的畫家都須面對的現象。如一九四七年李梅樹在第一屆的省展中展出〈裸女〉與〈星期天〉兩件作品，其中〈星期天〉傳聞受當時的總統蔣中正夫婦賞識，行政長官公署命令祕書收購這幅畫呈獻給蔣中正。此一事件也讓李梅樹聲名大噪，最後的收購金額高達二十萬。

可見當時的畫家很難避免與政治有所瓜葛，這也是戰後初期特殊的時空背景所產生的情況。

劉清港與李梅樹之後的三峽

劉清港、李梅樹終其一生都在幫三峽區的鄉親服務，現今的三峽還可以看到當時的歷史記憶，如三峽祖師廟或三峽老街，很可惜保和醫院的建築本體已不存在，只能透過檔案文獻來瞭解當時劉清港濟世鄉里的情況。無論如何，兩人對三峽的發展功不可沒，對於政治的熱愛也貫穿「醫術」與「藝術」之間，透過政治連接在一起。

對劉清港來說，「醫術」可以治療人們的肉體；對李梅樹來說，「藝術」則可以豐富人們的心靈，兩者在本質上相近。若以醫術進入政治，則可解決公共衛生；若以藝術進入政治則能陶冶性情，甚至活絡地方觀光，不論是醫術或藝術，都是對於三峽這片土地的熱愛。

劉清港與李梅樹的兄弟情誼與精神傳承，讓我們瞭解知己的重要。如果沒有劉清港的支持，李梅樹不會走上政治之路，甚至也可能不會走上藝術的道路。希望藉由本集故事來紀念劉清港這位偉大的醫生，透過漫畫的方式讓其救世的精神傳承下去，並產生下一位被劉清港影響，並繼承其精神的李梅樹。

116

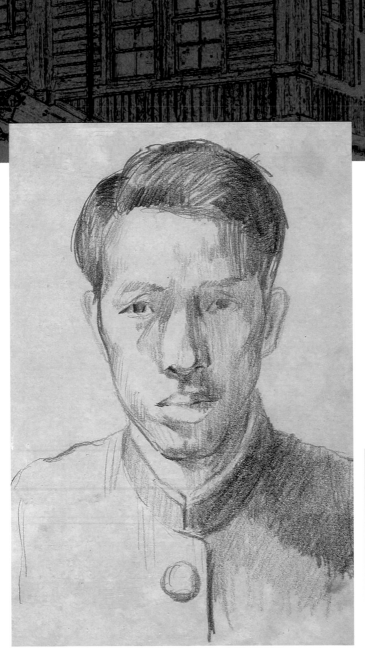

李梅樹的自畫像素描

創作幕後——
從歷史記錄到漫畫改編

隨著漫畫李梅樹進入第二集，故事核心也進入了李梅樹對於藝術的理解與尋求過程之中。

然而，如同這個創作計畫一開始就強調的，這個作品並不是歷史紀實漫畫，而是在七分史實三分虛構的交錯中，傳達李梅樹的精神與追求的價值。

在第一集的幕後特企裡，我們看到漫畫家咖哩東筆下許多角色設計的創意發想和有趣的構思；而在第二集裡，藉由計畫主持人羅禾淋與咖哩東的幕後分享，我們可以了解這兩集漫畫製作所面臨的挑戰，以及推動本計畫的艱辛過程。

緣起與目標選擇

羅禾淋｜

這個創作計畫初步選擇藝術家時，其實考量了許多不同的人選。在第一集中就出現過的「臺陽美術協會」，成立於一九三四年，是臺灣現代繪畫史非常重要的一環，其成員包含許多當時留日的藝術家，如李梅樹、李石樵、顏水龍、楊三郎、陳澄波等，每年舉辦臺陽展，呈現的是日治時期現代美術的風貌。戰後的臺灣美術則逐漸轉變為抽象畫的風格，慢慢取代了臺陽美術協會的本土寫實與印象寫實風格，一直到解嚴之後。

然而，從日治時期到戰後，

包括二二八事件與白色恐怖時期的歷史框架下，當我們選擇要談論的藝術家時，若切入角度稍有不慎，會容易讓整個故事文本顯得太過沈重，並可能以悲劇收場。因此我們最開始在構思這個作品時，就面臨了要用宏觀的敘事來描繪整個時代，還是用比較輕鬆而寓教於樂的方式來呈現？畢竟這個創作計畫的目標是希望降低藝術教育的年齡層，讀者設定是兒童與青少年，在這樣的前提下，我們選擇了比較能夠以客觀的角度來呈現其生命經驗與當時藝術環境的藝術家，那就是李梅樹。

這個創作計畫的另一個重點，就是以「漫畫」為媒介，但漫畫在臺灣的角色是有點尷尬

大家就會聯想到三峽。除了李梅樹紀念館，還有清水祖師廟，以及長期擔任鎮民代表、農會、縣議員等公職，如此強的連結性提供了更細微的地景與時空連結的特性，加上李梅樹的寫實畫風不時描繪三峽的人文和風光，也能讓讀者沉浸在李梅樹創作的環境中，感受李梅樹創作時的心境。

嚴肅的主角 vs 輕鬆的呈現

雖然李梅樹的資料還算豐富，但大部分是由家屬口述，或

的。如同臺陽美術協會成員皆是留日畫家，臺灣漫畫的發展也與日本有難以分割的關係，雖然一個是通俗藝術、一個是精緻藝術，但兩者都同樣受到日本非常深的影響。這也是在近幾年這波臺灣漫畫復興的浪潮裡，我們如此積極尋求臺灣元素的原因之一。我們生長、生活在這塊土地上，而本土原生化的漫畫必須從在地的題材中找尋。李梅樹強烈的在地連結、及較為豐富與完整的文物和記錄保存，讓這個計畫在創作過程中的障礙——不論是考據或資料的尋求——都能夠相對的減到最低。

還有一點是李梅樹與地方的結合性很強，只要談到李梅樹，

三峽李梅樹紀念館展示了許多李梅樹求學時的記錄

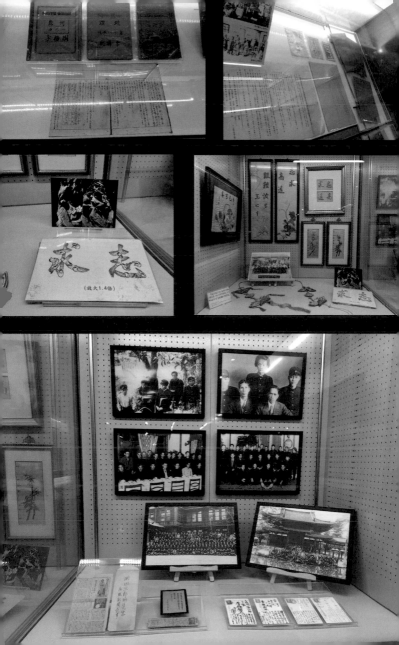

經由他人角度來陳述，鮮少有他本人的口述或記錄被保留下來。

因此，除了臺灣時期，李梅樹在日本求學的那段經歷、各種過程及其心境的記錄也付之闕如。於是，我們在漫畫裡加入許多旁人眼中的李梅樹。

然而，基於現實因素的限制與考量，為了讓劇情更有趣味性的發揮，因此在漫畫裡面也虛構了一位日本人的角色——藤枝。

雖然在那個時代，很少有女性能夠學畫，但為了劇情需要，我們還是在創意想像的基礎上做了這樣的設定，而藤枝這個名字也與李梅樹的名字相呼應，都是以植物取名，漫畫在第一集中也是以採用藤枝作為第一視角來看李梅樹

製作以真實歷史為基礎的漫畫時，一定會涉及改編，因此在故事進行中，有一些未盡史實的改動是難以避免的。如果完全按照史實敘述，可能會像教科書那般過於樣版化，因此與李梅樹家屬的溝通花了很多功夫，並在求好心切的共同目標下達成共識。

在此舉《包青天》這部電視劇為例。許多的劇情演進不一定是由包青天本人，而是身邊的王朝馬漢、七俠五義等角色周遭發生的事件，最後由包青天出面來解決，漫畫在劇情編排上也運用了這樣的邏輯，在盡可能不改動李梅樹本人的設定之下，由虛構

122

漫畫中難以重現的寫實畫技

李梅樹受到日本畫家石川欽一郎紀實風格的影響，儘管使用的繪畫媒材不同，但其畫作非常強調人物紀實，在田野調查的過程。我們也得知李梅樹非常擅長畫手，手上有許多紋路和血管、皮膚的皺褶等，他在這方面的表現相當在行，也是少數終其一生堅持以寫實風格為主的藝術家。但與第一集要在漫畫裡表現三峽祖師廟的雄偉精緻之困難度一樣，要在漫畫裡呈現李梅樹高超寫實的畫技，其實並不太容易。

的角色藤枝來擔任出包及搞笑的角色，讓讀者可以輕快地閱讀這部漫畫，進入作品的世界。

咖哩東——

是的，其實一開始接下這份工作時就心想，應該不是要我畫的很精細吧？不太可能吧？

大家都知道漫畫是一種創作媒介，漫畫界大前輩鄭問老師的畫功也是十分了得，無論是肌膚、骨骼、頭髮等質感都非常細緻，其作品是藝術品的境界，國內還有其他漫畫家也都非常擅長刻畫精細的東西。但是，我對此不擅長。我的線條比較簡單，如果要畫科普或是教育類的漫畫的話，就必須讓讀者了解那個東西的運作原理，所以在重要的部位必須畫得十分仔細，但整體上我的風格比較偏向卡通化的形象。

李梅樹是以寫實見長的，加上有清水祖師廟這個東方藝術殿堂存在，如果把漫畫的功夫都花在刻畫清水祖師廟的雕刻上，可能畫了一年還無法出版第一集。

（笑）因此，就像在科普漫畫裡，雖然都把要介紹的東西畫得很詳細，不過旁邊的人物都會使用比較簡單、可愛的線條來描繪。

一開始畫這部漫畫時，曾經與製作團隊討論書本的走向。寫實可以分成兩方面，一種是人物與事件都按照史實，另一種是畫面、線條都很寫實，但這兩種方式都會讓這本漫畫變成百分之百搬移史料的教科書一般無趣；如果都平鋪直敘的話，那應該是李梅樹的參考書或是清水祖師廟的

導覽手冊吧！

若沒有特別侷限非得遵照史實，創作者反而有更大的空間去發揮，所以在畫這個作品時主要是取他的精神，像在第一集主要描寫他心境的轉換，如何從一位畫家的身分決定接下修廟的任務；第二集則著重從一個喜歡畫畫的少年，到決定隻身前往日本學習繪畫，甚至在世界的主流都已經慢慢退流行的時候，還是執意學習寫實的畫法，並堅持到底。

結語

《漫畫李梅樹》除了讓我們了解李梅樹的做人處世與影響，其實更多是在田調與多方來回討

論的過程中，了解一個藝術家對信念堅持的過程，以及我們該如何透過漫畫這樣的媒介和不算多的篇幅，來呈現我們想要傳遞的價值。

期待未來還能看到更多不同的藝術家以漫畫的面貌重現在讀者面前，帶給我們更多關於臺灣這塊土地上曾發生過的故事，並鼓舞人們產生興趣與熱情，挖掘出更多曾經的美好記憶。

李梅樹和咖哩東筆下的藝術家，右起分別為陳植棋與李石樵，可以在本集漫畫中看見他們的活躍。

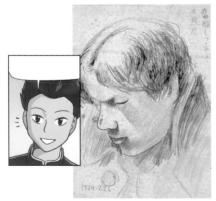 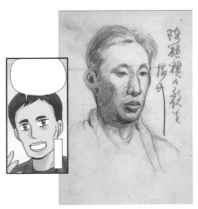

幕後花絮 ──

第一集《漫畫李梅樹：清水祖師廟緣起》出版後，在李梅樹紀念館舉辦交流會，和民眾分享李梅樹的生平事蹟及幕後的點點滴滴。

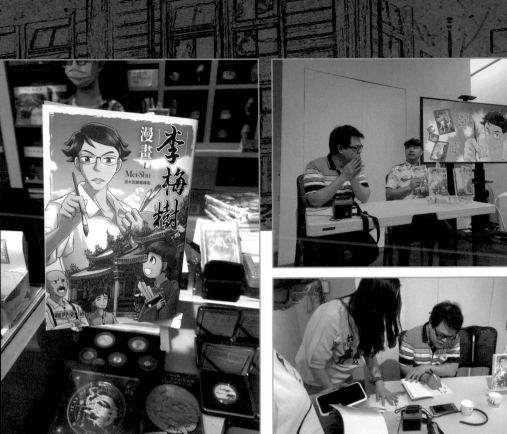
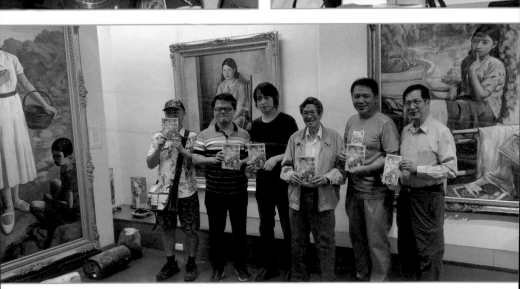

國家圖書館出版品預行編目（CIP）資料

漫畫李梅樹 . 2/ 咖哩東編繪 . — 初版 . — 新北市 ： 遠足文化事業股份有限公司 , 2021.01
　面 ； 　公分

ISBN 978-986-508-086-0 (平裝)
1. 李梅樹 2. 藝術家 3. 臺灣傳記 4. 漫畫

909.933　　　　　　　　　　　　　　　　　　　　　110000249

遠足文化　　　　　　　　讀者回函

特別聲明：
1. 本故事由史實改編，部分內容純屬虛構，無特定政治或宗教立場。
2. 有關本書中的言論內容，不代表本公司 / 出版集團的立場及意見，由作者自行承擔文責。

> 漫畫李梅樹：清水祖師廟緣起

編繪·咖哩東｜**企畫**·羅禾淋、李梅樹基金會｜**責任編輯**·龍傑娣｜**美術編輯**·邱小良｜**行政協力**·曾蓉珮｜**照片提供**·李梅樹基金會｜**出版**·遠足文化事業股份有限公司｜**社長**·郭重興｜**總編輯**·龍傑娣｜**發行人兼出版總監**·曾大福｜**發行**·遠足文化事業股份有限公司｜**電話**·02-22181417｜**傳真**·02-86672166｜**客服專線**·0800-221-029｜**E-Mail**·service@bookrep.com.tw｜**官方網站**·http://www.bookrep.com.tw｜**法律顧問**·華洋國際專利商標事務所·蘇文生律師｜**印刷**·凱林彩印股份有限公司｜**初版**·2021 年 1 月｜**定價**·280 元
ISBN·978-986-508-086-0

本書獲文化部 文化部 MINISTRY OF CULTURE 原創漫畫內容開發與跨業發展及行銷補助